輕輕鬆鬆學會
彩色墨水畫

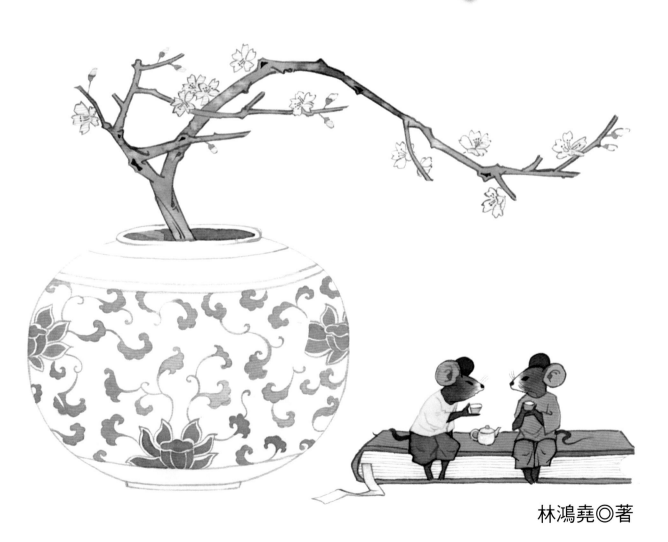

林鴻堯◎著

推薦序

才子才女才相聚

從前，我認為「會畫畫」的人都有天分，天生就是才子、才女；但如果沒有天分，就不能拿起彩筆，附庸風雅一下嗎？

我是一個寫作的人，本來可以完全不管圖畫的事，但是當我要做繪本時，就得和畫家討論如何文圖協奏的問題，為了不讓畫家對牛彈琴，（就是不讓畫家小看我啦！）我做了許多暖身的功課，包括把畫家常用的媒材親自學一遍，例如：粉彩、色鉛筆、彩色墨水和壓克力顏料。粉彩和彩色墨水這部分，我就是向本書作者林鴻堯老師學習的。他是個神奇又風趣的老師，上課笑語不斷，不讓自己有冷場的機會，最重要的是，他了解學員的「需求和底限」，他會用一個一個清楚簡單的步驟講述，並讓學員一步一步的習作，往往不出一堂課的時間，就讓大家完成一件「美到不行」的作品，當下所有的學員，都會飄飄然

覺得自己是「天生英才」。

在課堂上我尊稱林鴻堯一聲老師，檯面下他可是我的小老弟；他18歲時到文友剛成立的兒童文學學會當秘書，我和老公對這位清秀又會畫畫的男孩特別關注，常邀他到家裡聚餐。當年啊，只要他一打開話匣子，我那「重聽」的母親，最喜歡和他聊天了，說他表情豐富、聲音高亮、中氣十足，呵呵！說他是師奶殺手也不為過啦！記得幾年前，和我一起向林鴻堯學畫的一位朋友，每次上完課，就把當天的習作送去裱裝起來，珍愛的布置在客廳裡，自從她找到畫畫的天空後，本來有點憂鬱的性情也改善了！我笑說，那是因為很有老人緣的林鴻堯居功厥偉啦！

聯經出版公司貼心的把林鴻堯最受歡迎的插畫課程集結成書，讓許多無法親自聆聽他上課的朋友們能透過本書，可以嘗試用最短的時間、最簡單的方法，享受完成一幅作品的成就感。身為林鴻堯的好友兼學生的我，不但要用力為他鼓掌，也希望擁有本書的人，立刻動手來畫畫，現在的我認為，「愛畫畫」不一定要有天分，想成為自我感覺良好的「英才」也不難，呵呵！讓我們一起來當才子、才女吧！

方素珍（兒童文學作家）

輕輕鬆鬆學插畫

從事插畫教學多年，深感插畫技法對於學習者的重要性，為此將課程內容逐步說明編輯成冊，讓學習者能在自行練習的過程中，有一個明確的指導和依據，希望能對學習者有所助益。

所有的初學者都有一個基本問題，就是常常因為不知從何下筆，或是繪畫過程因順序錯亂而造成困擾，因此本書的示範作品不論單一素材或是綜合素材，皆以完整的步驟呈現給初學者，讓初學者能在繪畫的過程中，輕易而快速的達到畫面的特殊效果，增加學習的樂趣與動力。

多年來往返海峽兩岸從事插畫教學指導，讓我更了解學生的學習需求和困擾點，也深深的體會到在教學的過程中如何提高趣味性與成就感是持續學習的重點。承蒙聯經出版公司給予支持與幫助，讓此書得以順利出版，深表感謝！倘若您能從此書中獲得助益，將是我們最大的欣慰與鼓勵。

林鴻堯

目次

使用説明

本書的教學示範，除了技巧的步驟解析外，在書後
另附線稿，學習者可自行影印放大，再描繪於畫紙
上臨摹練習。

※如何定稿描圖

當我們構思出一個令人滿意的畫面時，在不破壞畫紙表面

（用橡皮擦反覆擦拭）的狀況下，要如何將草圖描繪在畫

紙上？其實是有方法的！

方法1. 將畫紙放置在草圖的上面，用紙膠帶

稍加黏貼在透明的玻璃窗上，利用

窗戶的透光性輕輕的描繪底圖。

方法2. 將畫紙放置在草圖上面，利用燈箱產生

的透光性描繪底圖。

※材料介紹

1. 彩色墨水：彩色墨水是一種高彩度、高透

明度的液態顏料，與一般傳

統水彩顏料不同，最大的差

別在於：傳統水彩顏料黏稠度高常

以錫管或塊狀包裝出售；在使用上彩色墨

水與水彩兩者大同小異，彩色墨水多為歐美製造，在購買時須特別注意有水性（不防水）及膠性（防水）兩種。本書中示範的作品皆採用荷蘭製水性彩色墨水，顏色多達四十多種可供選擇及自行調配。

2. 筆：畫筆可選擇水彩筆或國畫用圭筆，水彩筆又可分為圓筆和扁筆兩種，本書所示範的水彩筆，是採用德國製Macro Wave純貂毛3號小圓筆、20號扁筆，純貂毛的水彩筆特性為含水量適中、彈性佳、筆毛不易變形，但價格較高。

3. 紙：插畫的表現因內容主題的不同，呈現的效果也變化多端，所以畫紙的選擇應多加嘗試。法國製Canson多用途插畫紙（又稱設計紙）是一種非常適合表現彩色墨水的畫紙，另外Canson還有一種細面的插畫紙可供選擇。

4. 粉彩：粉彩是一種棒狀的粉性顏料，許多畫家常用來畫製素描或直接作畫，在本書示範的作品中粉彩是一種極佳的輔助材料，但因粉彩附著力較差，所以作品完成後必須噴上保護膠以防粉彩脫落。

5. 粉彩保護噴膠：保護噴膠主要用於炭筆素描、粉彩、鉛筆等附著力較差的畫材。

6. 紙膠帶：紙膠帶是用於遮蓋和隔離顏料時使用，膠帶的寬度有1公分至3公分可供選擇。

7. 美工刀：美工刀刀口斜度分為30°及45°兩種選擇。

8. 色鉛筆：市售色鉛筆分為油性、水性兩種，本書採用油性色鉛筆。

9. 白色廣告顏料：適合使用在已乾的彩色墨水上，可購買覆蓋力較強的日本製漫畫專用白色廣告顏料。

10. 其他：代針筆、曲線板、吹風機、棉布、自動鉛筆、描圖紙等。

甜美櫻桃

◎認識插畫

「插畫」早期是一種附屬於文章中的圖案，除了閱讀文字之外，還可加強版面的活潑性和趣味性，但是隨著時代的進步，如今插畫作品的使用範圍非常廣泛，從報章雜誌、故事繪本到各類商品圖案，處處充滿在我們的生活之中，於是插畫也因此發展出自己獨樹一格的新裝飾藝術。

近年來由於世界各國的插畫家不斷提升作品的藝術性，畫家們也紛紛的使用各種多元素材和技法，將作品發表於各類雜誌、媒體中，讓喜愛美術繪畫的大眾，更進一步學習和了解到插畫的趣味性和獨特性。

所以現在讓我們也一起來探究，如何在插畫製作過程中，學習利用不同素材和技法，創作出優美

生動的插畫作品，體驗插畫藝術的迷人之處。

◎示範作品：甜美櫻桃

當畫面簡單到只有三顆櫻桃時，必須注意到擺放位置，切記，畫面上不可間距相等、體態相同，如此才能使畫面更顯自然而不做作。

此圖採用彩色墨水和粉彩繪製而成，主要是讓初學者能夠體會兩種不同素材互相結合的效果，熟悉此兩種素材使用的技巧，往後將可運用在各種不同的畫面，不但易學且效果非常好。

◎準備用具

1. 彩色墨水（水性）
2. 粉彩（軟性）
3. 素描用噴膠
4. 紙膠帶
5. 十號水彩筆（扁平）
6. 六號水彩筆（圓）
7. 三號水彩筆或細圭筆
8. 白色棉布
9. 美工刀
10. 調色碟
11. 色鉛筆
12. 法國Canson設計紙
13. 自動鉛筆
14. 白色廣告顏料

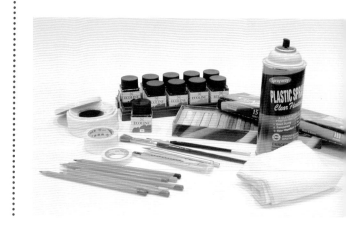

在設計紙上用鉛筆畫出三個圓，畫的位置應避免間距均等。

將2公分寬的紙膠帶貼在圓形鉛筆線上，紙膠帶黏貼面積大部分留在圓形線外。

用美工刀沿著圓形線輕輕的割劃一圈，力道不宜太用力，只需割透紙膠帶，但不可穿透設計紙，輕輕的撕下圓形內的紙膠帶，注意不要傷到設計紙表面。

塗上紅色彩色墨水，圓形外圍因為有紙膠帶的保護，所以不用擔心顏料外流暈染，上色後用吹風機將上色部分吹乾。

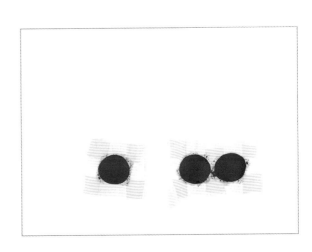

將白色棉布拉平緊包住食指,盡量避免布的皺紋在食指中。利用包布的食指去沾染深茶色或咖啡色粉彩,由邊往內擦出有層次感的陰暗面,如果擦的太深或不勻稱,可利用白色棉布乾淨的地方將不勻稱的部分擦勻或擦出層次感。

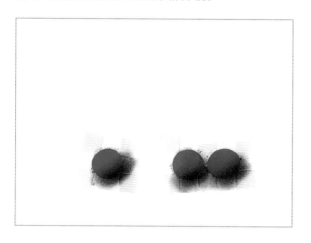

粉彩部分完成後,需彈掉圖面上多餘的粉彩粉,再將紙膠帶撕下,注意不可傷到設計紙,如有髒汙請用橡皮擦擦除。最後確定圖面是否乾淨,即可噴上素描膠以防止掉粉。

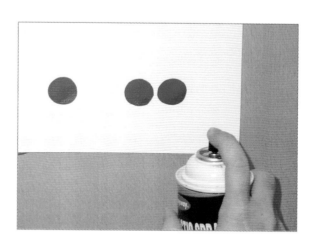

用0.5自動鉛筆(2B筆心)畫出櫻桃梗。

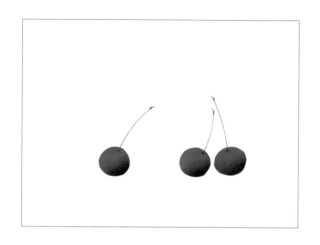

用三號水彩筆或細圭筆沾上白色廣告顏料,點在櫻桃左上方受光面處或其他反光點即可完成。

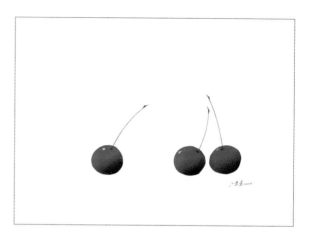

作品賞析

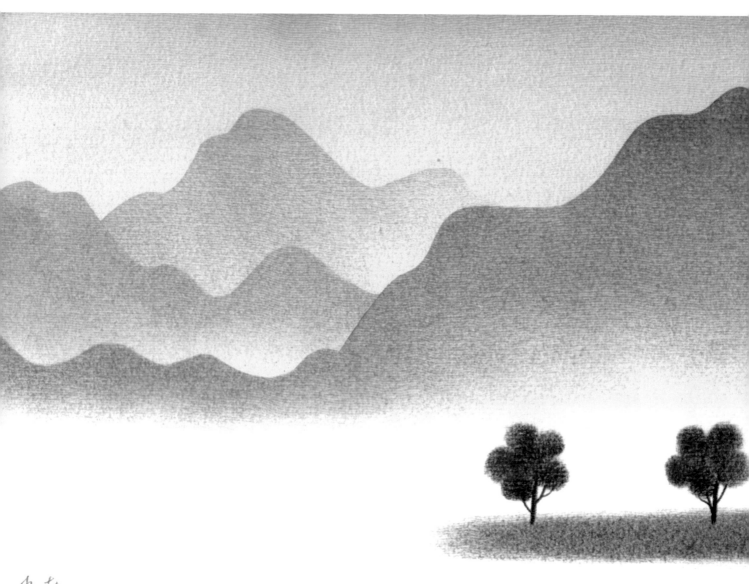

鴻喜2008.

湖光山色

◎彩色墨水與粉彩

　　插畫技法中彩色墨水及粉彩是較為常見的素材，彩色墨水在使用上和水彩極為相似，只要加水稀釋或直接沾染兩色互相調合皆可，上色時應由淺至深，而且顏色亮麗不易褪色。目前市售彩色墨水又可分為水性及膠性兩種，前者不防水，所以畫面完成後可噴上一層保護膠（水彩或粉彩專用噴膠），雖然水性彩色墨水不防水，但是剩餘的殘墨只要加水後還可繼續使用，對初學者而言既方便又經濟。

　　粉彩畫總是給人非常柔美、溫暖的感覺，粉彩的使用非常方便，它可直接畫在各種紙張或畫布上，可塗可抹製造各種不同柔性質感，可是粉彩的附著力不佳，在

使用中或完成後需使用保護噴膠固定，而且粉彩在相互混色後彩度會降低，初學者應注意其特性。不過它還可以和其他顏料或素材相互配合，使畫面更容易接近畫者心中所設定的表現形式和氣氛。

湖光山色是本次要介紹的畫面和技法，希望能讓喜愛插畫的朋友們，能對彩色墨水和粉彩有新的認識與了解。

◎ 示範作品：湖光山色

此圖是由山層相疊組成的畫面，當畫者要開始使用粉彩前應先確定遠、中、近的相關位置和顏色，上色的次序也必須先從遠處著手，越近顏色越深，越遠顏色越淺。

1. 彩色墨水（水性）

2. 粉彩（軟性）

3. 素描用噴膠

4. 白色棉布（T恤布最佳）

5. 水彩筆

6. 描圖紙

7. 美工刀

8. 法國Canson設計紙

9. 0.5自動鉛筆

10. 調色碟

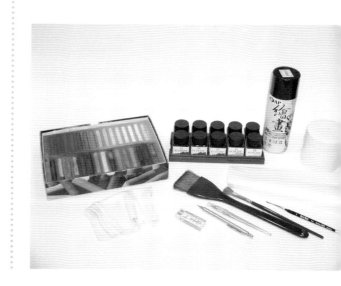

步驟 1

準備數張長形描圖紙,用美工刀或筆刀割出有高低起伏的山頭。

步驟 2

在畫面四周貼上紙膠帶,以防止彩色墨水和粉彩畫出框外。

步驟 3

用清水刷濕畫面。

步驟 4

將藍色彩色墨水平刷在畫面上方三分之二處,此時彩色墨水應小心平塗,否則顏色容易超出設定範圍。

步驟 5

用吹風機吹乾後，將準備好的山形描圖紙放在預定為第一座遠山的位置，準備抹粉彩。

步驟 6

山形描圖紙與畫紙轉成直立角度，將棉布包住食指。

步驟 7

一手緊壓山形描圖紙和畫紙，另一手用力擦取粉彩於棉布上。

步驟 8

食指須從山形描圖紙上方用力擦抹至畫紙上，粉彩不夠時需再次沾取，重複擦抹畫面直到畫面層次勻稱，完成後需彈掉畫面上多餘的色粉。

步驟9

完成最遠處的第一座山。

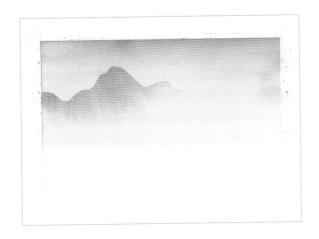

步驟10

重複步驟5，擦抹第二座山。

步驟11

擦抹完成前可先掀開山形描圖紙的一角，確定第二座山頭與第一座山的顏色是否有明顯區分，如區分不明顯則第二座山頭需加深顏色。

步驟12

完成第二座山。

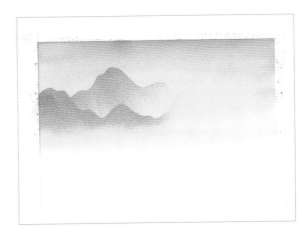

步驟 **13**

重複步驟5,擦抹第三座山。

步驟 **14**

完成第三座山。

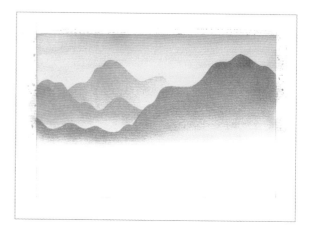

步驟 **15**

在畫面右下方用粉彩擦抹出湖岸。

步驟 **16**

湖岸上方用食指擦出樹形。

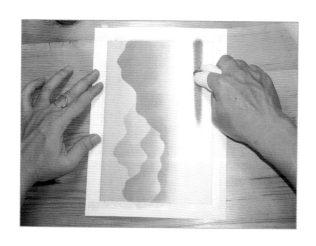

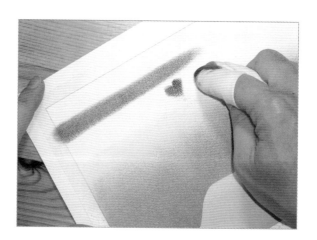

步驟 17

用0.5自動鉛筆（2B筆心）畫出樹幹與樹枝，撕下四邊紙膠帶，噴上保護膠。

步驟 18

畫面完成。

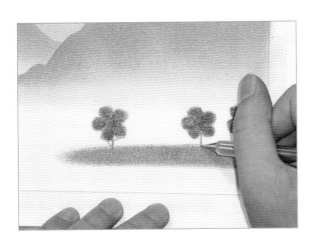

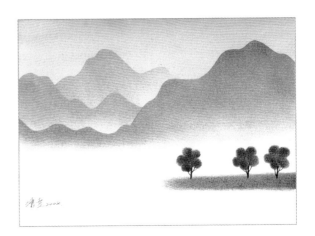

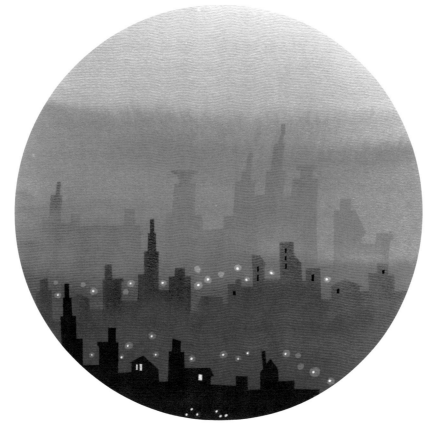

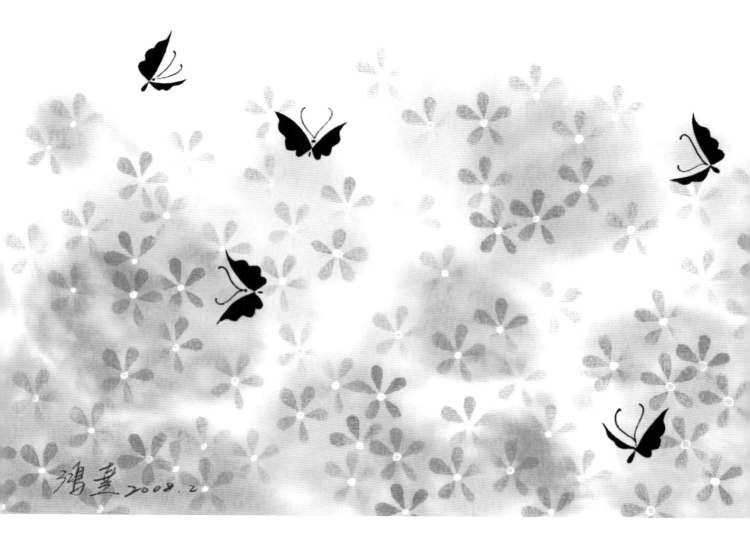

鴻熹 2008.2

粉蝶戀花

◎有趣的粉彩型版技法

粉彩是一種新興彩繪顏料，綿柔細緻、可塑性高，也是插畫初學者最容易上手的繪畫材料，目前市面上除了有軟性和硬性粉筆型粉彩外，還有製作成鉛筆型粉彩，鉛筆型可以輕易的將畫面刻畫的更精細，但是價格也相對的較為昂貴。

粉彩畫的方法有點類似素描炭筆畫，它不需要水分的控制和調合，卻可以在任何顏色的紙張上塗抹、結合和調色，而且容易修飾去除、攜帶也方便，所以常有畫家使用粉彩畫素描或速寫，其效果並不遜於炭筆畫或鉛筆畫，但請記得完成時必須噴上素描膠固定，以防止粉料脫落。

粉彩技法除了直接塗抹於畫中，還可配合其他的輔助材料，例如：刮刀、棉花、油畫筆刷、海綿、砂紙、描圖紙型版……等等，任何可開創出新技法的工具皆可應用，其中描圖紙型版是最為簡單，製

作上也比較容易，本次示範使用的版型材料雖然是描圖紙，但也可更改為一般紙

張，只要紙張厚度不要太厚皆可使用，此技法淺顯易懂、延展性強，即使是中、小學學生也都能自行設計和繪製，甚至發揮更多樣性的方法。

◎ 示範作品：粉蝶戀花

此圖雖然使用描圖紙型版繪製大量花朵，但畫者應注意花朵的分布空間感以及深淺變化，甚至花形也可選擇擦抹半朵或全朵，讓畫面不至於太過呆板，過程中花朵如果顯得太緊密或顏色太深，可用橡皮擦擦掉些許花朵的數量，以利調整畫面構圖。

◎準備用具

1. 彩色墨水（水性）

2. 粉彩（軟性）

3. 素描用噴膠

4. 白色棉布（T恤布最佳）

5. 水彩筆

6. 描圖紙

7. 美工刀

8. 法國Canson設計紙

9. 0.5自動鉛筆

10. 白色廣告顏料

11. 調色碟

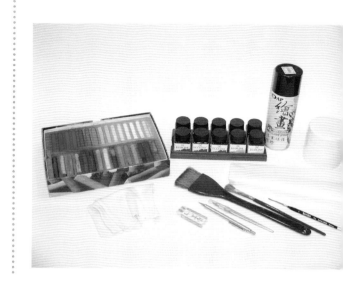

步驟 1

先畫出五隻蝴蝶造型分布在畫面上。

步驟 2

準備一張描圖紙,畫出花朵的花瓣,再用美工刀或筆刀將花瓣如紙雕般鏤空。

步驟 3

在畫面四邊貼上紙膠帶(以防止彩色墨水和粉彩畫出框外)。

步驟 4

用清水刷濕畫面。

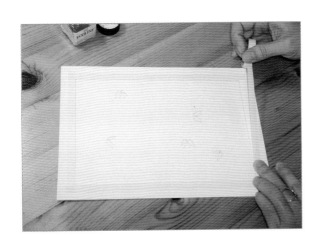

步驟 5

沾上黃色彩色墨水，隨意的點畫，讓彩色墨水自行暈染。

步驟 6

當彩色墨水未乾前，盡快用手指沾上清水，噴甩於畫面。

步驟 7

畫面中未乾的彩色墨水因噴到水滴會產生朦朧的白點效果。

步驟 8

等待微乾時再用吹風機吹乾（注意：吹風機出風口約需距離畫面30公分）。

步驟 9

將先前已鏤空的花瓣型版，隨意放置在畫面上。

步驟 10

一手緊壓描圖紙，另一手用棉布包住食指，擦取粉彩再輕輕擦抹描圖紙鏤空處即可。

步驟 11

切記，勿太用力擦抹，否則型版容易破裂，而且棉布沾取粉彩的用量多寡和塗抹輕重，也關係著花朵的深淺和完整性。

步驟 12

花朵分布完成後，用黑色彩色墨水繪製蝴蝶。

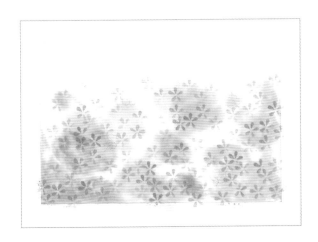

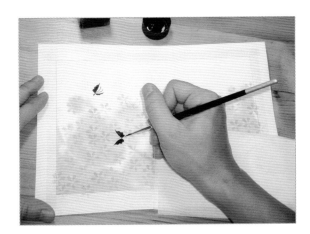

步驟 **13**

畫蝴蝶時應用三號以下的水彩筆，或用黑色細簽字筆也可以。

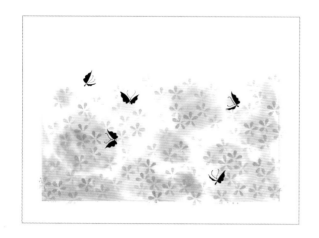

步驟 **14**

用白色廣告顏料在花朵中心點上白點。

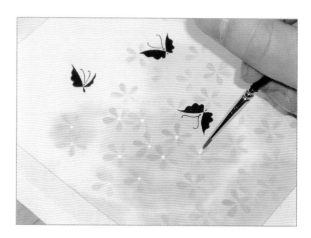

步驟 **15**

撕下四邊紙膠帶，噴上素描保護膠。

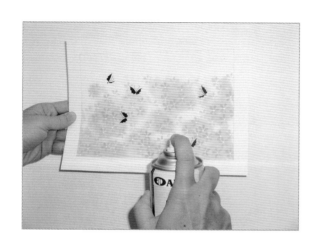

步驟 **16**

完成。

作品賞析

鴻藍 2008.

林木溪石

◎奇妙的撒鹽法

　　水性顏料的畫法雖然容易表現，但是隨著時代的不同畫家為了滿足新的視覺感官，不斷的求新求變，因此繪畫技法也日趨多樣化，特殊技法的運用除了增加視覺上的趣味外，在創作的過程中如能控制得宜適當應用，亦能輕易的表現出渾然天成的意趣。

　　撒鹽法是水性顏料中較常見的特殊技法，因為鹽巴是我們日常生活中最容易取得，畫家們也因此常常拿來運用，例如：表現冬天的雪景以及石頭和青苔的質感等等，利用鹽巴遇水滲化出奇妙的肌理，達到豐富畫面的效果，撒鹽在畫面上，雖然可製造出變化萬千、自然意趣的痕跡，是筆墨無法畫出的效果，但使用此法時應事先計畫且適可

而止，以免造成主題失焦、遊戲過度。

時代在進步，藝術表現也不斷的創新，只要勇於嘗試一定會有令人意想不到的驚喜，但特殊技法的使用與創新都不應離開基礎練習，尤其應在傳統的技術和理論基礎上革新，精益求精才是正確之道。

◎示範作品：

（一）樹木、（二）石頭

本次示範圖例因使用撒鹽技法，所以要特別注意水分的控制和時間的掌握，尤其撒鹽的時間應在彩色墨水約六分乾時撒入最為恰當，如果畫面積了太多彩色墨水，鹽巴滲化的質感會不太明顯，而畫面過乾也無法滲化，所以時間和水分的掌控是此圖的最大重點。

◎準備用具

1. 彩色墨水（水性）

2. 粉彩（軟性）

3. 素描用噴膠

4. 白色棉布（T恤布最佳）

5. 水彩筆

6. 法國Canson設計紙

7. 白色廣告顏料

8. 鹽巴

9. 吹風機

10. 調色碟

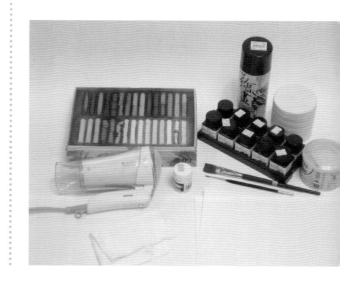

示範作品（一）**步驟** 1

在畫面四周貼上紙膠帶。

示範作品（一）**步驟** 2

用清水刷濕畫面。

示範作品（一）**步驟** 3

將淡藍綠色彩色墨水刷染三分之二畫面。

示範作品（一）**步驟** 4

畫染樹形。

示範作品（一）**步驟**5

當畫面未乾前，盡快的撒下鹽粒，分布在樹形上。

示範作品（一）**步驟**6

等待鹽粒滲化出白點，時間越久白點越大。

示範作品（一）**步驟**7

用吹風機熱風吹乾。

示範作品（一）**步驟**8

刷掉畫面乾化的鹽粒。

示範作品（一）**步驟** 9

沾深藍色畫樹幹、細枝和飛鳥。

示範作品（一）**步驟** 10

完成。

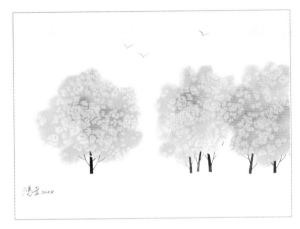

示範作品（二）**步驟** 1

用清水刷濕畫面。

示範作品（二）**步驟** 2

畫面二分之一刷染淺藍色後，用吹風機吹乾。

示範作品（二）步驟 3

將彩色墨水調出灰藍色，畫石頭。

示範作品（二）步驟 4

在彩色墨水未乾前盡快撒下鹽粒，等待鹽粒滲化後，用吹風機將畫面吹乾。

示範作品（二）步驟 5

第二顆及第三顆石頭畫法與步驟4相同，完成後再將鹽粒刷除。

示範作品（二）步驟 6

在石頭上畫一隻紅鳥。

示範作品（二）**步驟** 7

將紅鳥的腹部塗白。

示範作品（二）**步驟** 8

沾取粉彩抹出石頭在水中的倒影。

示範作品（二）**步驟** 9

用橡皮擦橫向擦出水波紋。

示範作品（二）**步驟** 10

噴粉彩保護膠即可完成。

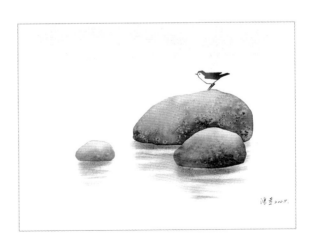

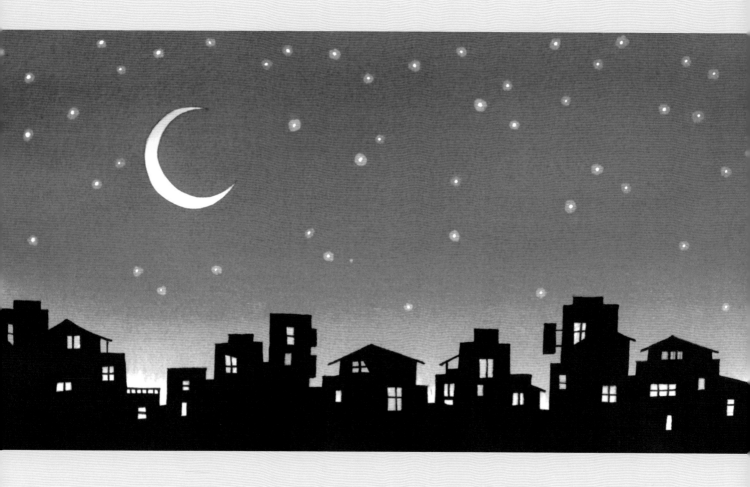

浪漫星空

◎迷戀紫藍星空

夢幻的紫，憂鬱的藍，當紫色遇上藍色一切似乎沉靜下來，夜也似乎更深了。

每當我在白瓷碟上調出紫藍色，總是有一股莫名的迷戀，無論是畫夜空還是蝴蝶，那夢幻之美總令人愛不釋手。彩色墨水在不用水稀釋下，顏色原本就非常明亮豔麗，也因此特性我設計了星空這一張畫面，希望在原色的高彩度下製造一個明亮而迷人的夜空。在這深邃的藍紫色裡為了要畫出柔美的星光，我使用了一個小小技巧，就是利用水性顏料不防水的特性，在已吹乾的藍紫色畫面上沾一滴水滴，隨即用衛生紙迅速壓乾，因深藍紫色遇水褪色後呈現出淡藍色點狀，爾後在已褪色的淡藍色點狀的中心點上

一小點白色廣告顏料。

　　星光的技法雖然容易表現，但是在畫面上的分布要特別注意，避免平均整齊的構圖，聚散之間要呈現自然散落，星點的大小差異也應有些許變化，如此才不致造成畫面呆板造作之感。

　　試試童話般的星空吧！相信你也會喜愛這迷幻的紫藍色。

◎示範作品：浪漫星空

　　本次示範的技法，要注意藍色與紫色的平塗，紫色平塗的範圍應小於藍色，圖下方畫房屋用的黑色墨水不應稀釋或太乾，全圖完成後可噴上一層防水保護噴膠。

◎準備用具

1. 彩色墨水（水性）

2. 進口2cm寬紙膠帶

3. 法國Canson 設計紙

4. 水彩筆

5. 吹風機

6. 白色廣告顏料

7. 美工刀

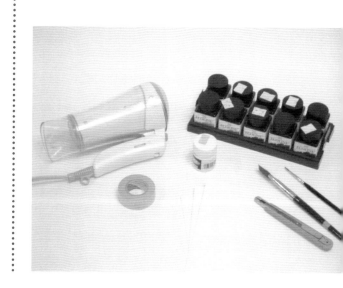

步驟 1

畫草圖,在畫面四周貼上紙膠帶。

步驟 2

用黃色彩色墨水染出月亮、窗戶(不需每扇窗戶都塗色)以及路燈,爾後用吹風機吹乾。

步驟 3

用2cm寬紙膠帶遮蓋已塗上黃色墨水的月亮、窗戶以及路燈,再用美工刀或筆刀沿圖形邊線割(美工刀不宜太用力,避免穿透畫紙),之後撕去邊線外的紙膠帶,撕紙膠帶時盡量緩慢小心,以免撕破畫紙。

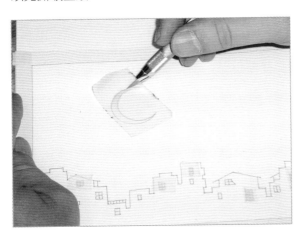

步驟 4

刷濕畫面(注意:畫面中的四邊不可積太多水)。

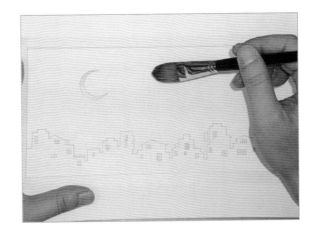

步驟 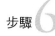5

沾藍色墨水由左至右來回橫刷，由上至下刷染，當墨水刷染至房屋屋頂時即可停止，讓房屋背後留白。

步驟 6

沾紫色墨水重複步驟5，重疊在藍色的上半部，讓藍色與紫色相結合。

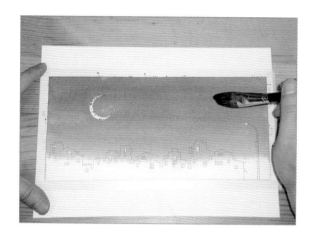

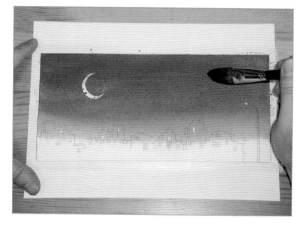

步驟 7

用吹風機熱風吹乾時應保持距離，如果太靠近畫面吹風時，墨水容易流動，造成墨色不均勻。

步驟 8

小心撕去遮蓋月亮的紙膠帶。

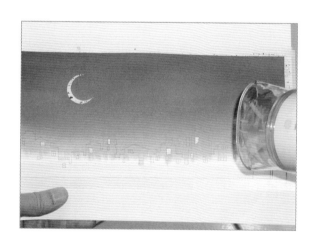

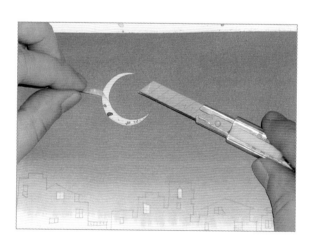

步驟9

用三號小筆沾上清水，點在紫藍色的天空中。

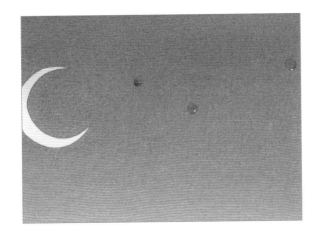

步驟10

每點四至五點水滴後，用衛生紙快速垂直壓乾。

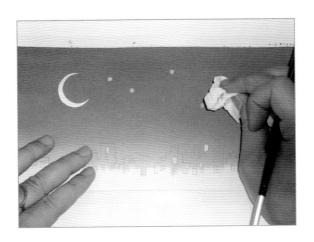

步驟11

直到紫藍色夜空中布滿淺藍色點狀。

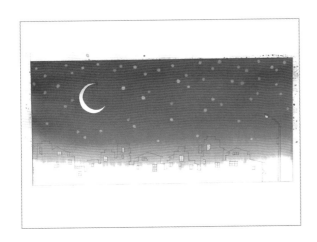

步驟12

沾取白色廣告顏料在淺藍點的中心，點上白點。

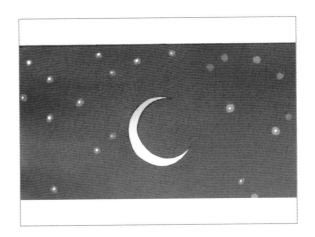

步驟**13**

用三號筆沾上黑色墨水，由左至右將房屋依序塗黑，不可塗進窗戶，房屋塗黑後用吹風機吹乾，再撕去遮蓋黃色窗戶的紙膠帶。

步驟**14**

用二號筆畫窗戶的中線和房屋其他細線。

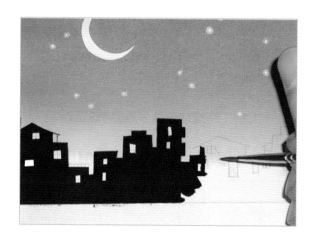

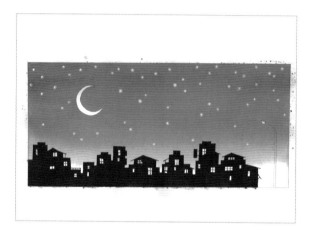

步驟**15**

路燈可用黑色簽字筆和尺重新描繪塗黑即可，完成後撕去遮蓋黃色路燈的紙膠帶。

步驟**16**

完成。

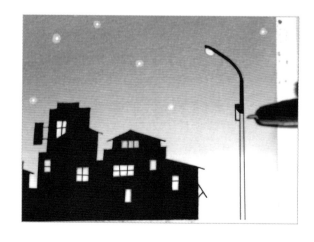

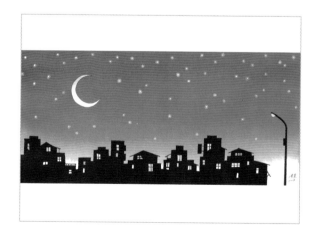

作品賞析

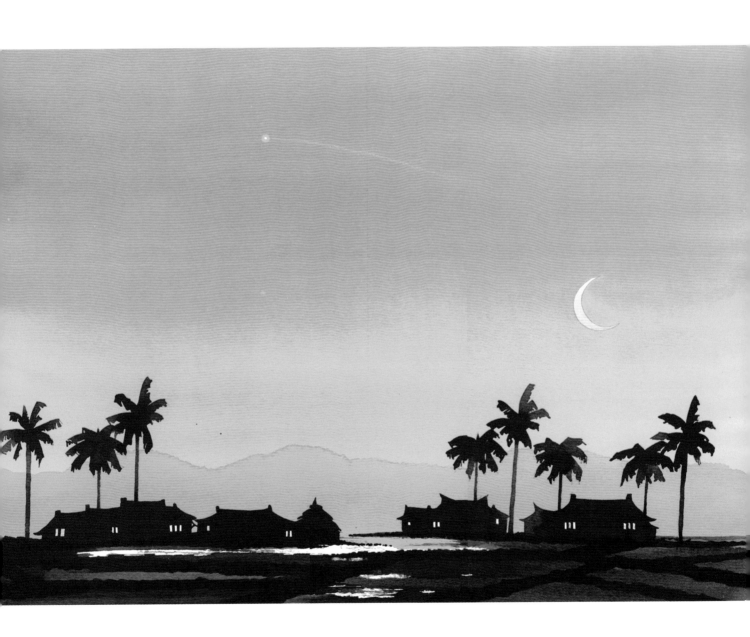

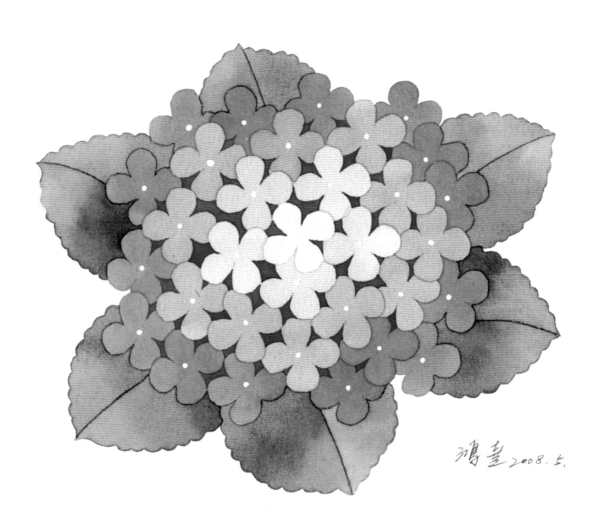

鴻圭2008.5.

花團錦簇

◎迷人的漸層之美

　　色彩可分為明度和彩度，如果將明度和彩度適量的遞減或增加，依規則性的連續排列，畫面便可呈現節奏般的層次感和律動性，這種律動的層次感我稱之為漸層。

　　色彩的漸層，常常是繪圖者對水分和顏料細微變化的一種練習，也是學習者提高自己對色彩敏感度的最佳方式，所以，當我們將色彩的層次分得越細，漸層的律動性就越大，畫面所產生的色彩節奏感相對的也就更為迷人，就好像跳動的美麗音符，深深的吸引著每一個觀賞者的目光。

　　繡球花是一種美麗的球形花卉，花朵數量多而且聚集，所以我先畫一朵簡單的裝飾性花形，再加以連續排列組合，如此不但方便草圖的描繪，也可增加畫面的趣味性。繡球花的創作最適合表現色彩的漸層感，我採取由中心點向外漸層，先將少許顏料加水稀釋後平塗中

心第一朵花瓣，之後再適量加入顏料平塗第二列花朵，每完成一列花朵就添加一次顏料，以此類推，製造出四至五列的層次感，完成後美麗的球狀花形自然而然的給人一種炫目的漸層，這就是迷人的視覺律動——漸層之美。

◎示範作品：繡球花

　　紫色繡球花在繪製的過程中顏色應由淺至深塗繪，所以每當加深顏色時應注意墨水的分量，不宜一次添加太多，造成漸層感不順。初學者可先依墨水比例事先調出5至6個色盤，再依序塗繪完成。注意每一朵花的花瓣應分次平塗，完成後的花瓣在未吹乾前，相鄰的花瓣不可上色。

◎準備用具

1. 彩色墨水（水性）
2. 法國Canson設計紙
3. 水彩筆
4. 吹風機
5. 白色廣告顏料
6. 調色碟

步驟 1

繪製草圖。

步驟 2

將紫色顏料加水稀釋成淺紫色。

步驟 3

平塗畫面中心的第一朵花。

步驟 4

用吹風機吹乾，完成第一朵花。

步驟 5

加入少許紫色顏料調合。

步驟 6

塗繪第二圈花朵。（注意：上色完成的花朵在未吹乾前，相鄰的花朵不可上色。）

步驟 7

完成第二圈花朵。

步驟 8

再加入少許紫色顏料調合。

步驟 9

塗繪第三圈花朵。（依照步驟6的注意事項）

步驟 10

再加入少許紫色顏料調合。（本次紫色顏料量可略多一些。）

步驟 11

塗繪第四圈花朵。（依照步驟6的注意事項）

步驟 12

用深紫色顏料塗繪花朵間的縫隙。

步驟 **13**

染繪綠葉。（注意：每一片綠葉應分二次上色，
在一邊未乾前，相鄰的一邊不可上色。）

步驟 **14**

完成綠葉。

步驟 **15**

沾白色廣告顏料在花朵中心，點上白點。

步驟 **16**

完成。

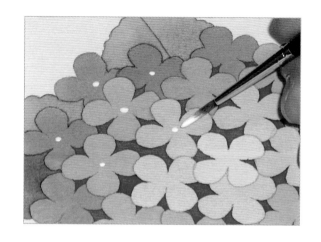

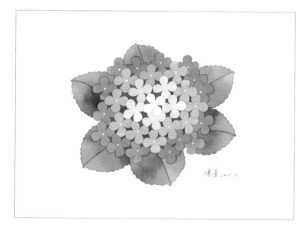

作品賞析

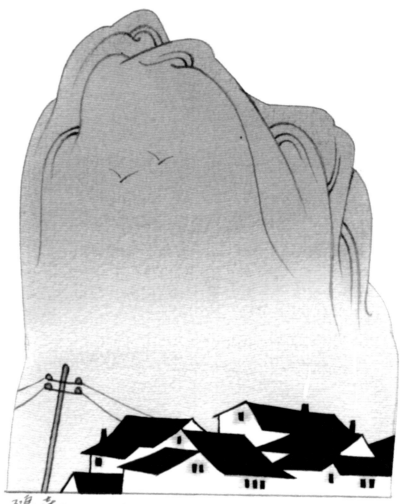

鴻鳶 2008．5

煙雨山城

◎黑白之間

　　這個世界只要有光的地方就有色彩，人類對色彩的認知和喜好已是理所當然的事，但是如果將色彩侷限在黑白二色之間，讓藝術的思維從單純中發揮無限的變化、挑戰視覺美感，卻不是一件容易的事。

　　黑白畫的展現有許多不同形式，例如：國畫、版畫、硬筆線畫、拓畫，以及各種新科技素材創作出的黑白插圖技法……等等不同的表現手段。黑白畫的技法主要由點、線、面所構成，利用畫面的黑白比例，以及形體描繪，構築出黑與白的節奏感，讓單純的顏色具有更生動而且意味深遠的藝術效果。黑白畫容易令人產生單調乏味的刻板印象，所以對初學者而言，黑白的比例調配和技法的表現，是必須要更加用心研究和思考的問題。

　　色彩雖然豐富了我們的視覺生活，但是單純的黑與白卻令人更用心的去感受美的本質，黑白畫所表現出的內在就如詩一般迷人，不同

的黑白節奏裡，始終有它獨特的品味和感動，單純、簡約的在訴說著每個故事。

◎ 示範作品：煙雨山城

煙雨山城是一張黑白的水墨插畫，畫面構圖設計主要是以灰色的山牆襯托出黑與白的房屋，所以在繪製的過程中屋簷要夠黑、屋角要尖銳，如此才能在畫面中顯現出重點所在。

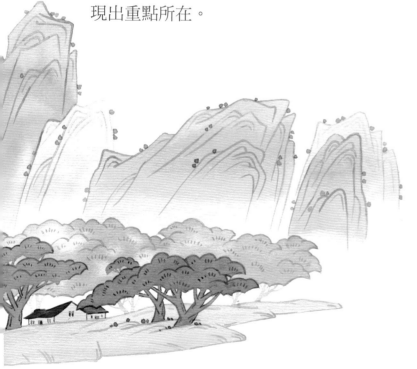

◎準備用具

1. 黑色墨水（水性）

2. 法國Canson設計紙

3. 水彩筆

4. 吹風機

5. 2cm寬紙膠帶

6. 白色廣告顏料

7. 美工刀

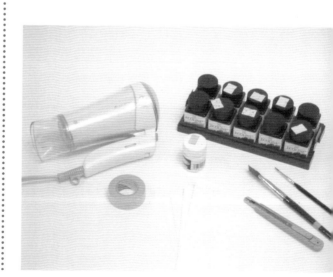

步驟 1

繪製草圖。

步驟 2

紙膠帶貼周邊，用美工刀沿邊割線，並小心撕下
內面紙膠帶。

步驟 3

在圖面下半部刷清水。

步驟 4

用小筆沾灰色，點染在房屋窗戶上，完成後用吹
風機吹乾。

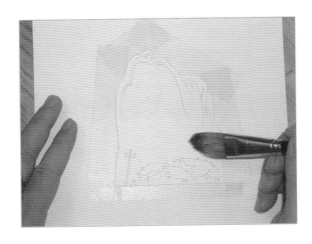

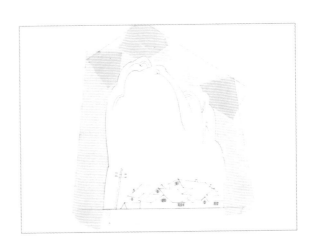

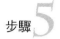
準備深、淺兩種灰色。

 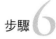
將圖反拿，先塗淺灰色。（注意：不可塗進白牆內，但可塗進屋頂。）

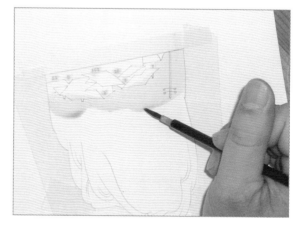

步驟 7

淺灰色塗到一半時，即可換塗深灰色完成另一半，完成後用吹風機吹乾。

步驟 8

完成山的底色。

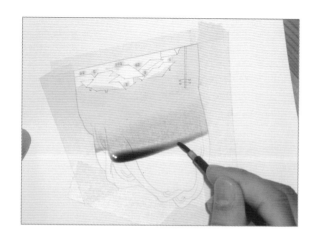

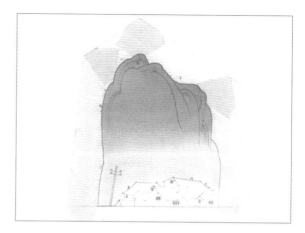

步驟 9

沾灰黑色畫出山頭線條以及小鳥。

步驟 10

將電線桿再上一次灰色。

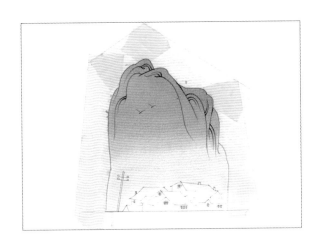

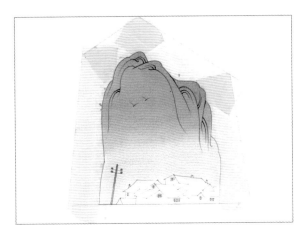

步驟 11

用黑色畫出電線桿邊線及電線。

步驟 12

將屋頂和窗戶塗黑。

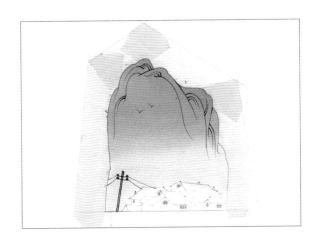

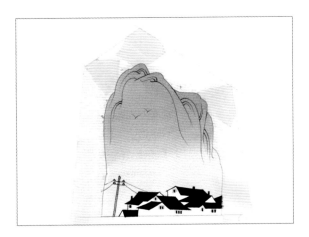

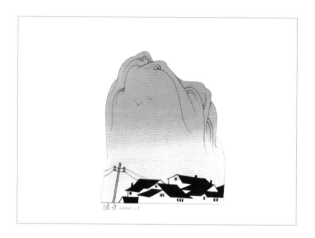

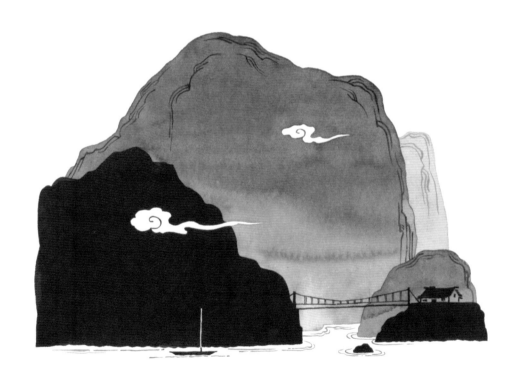

作品賞析

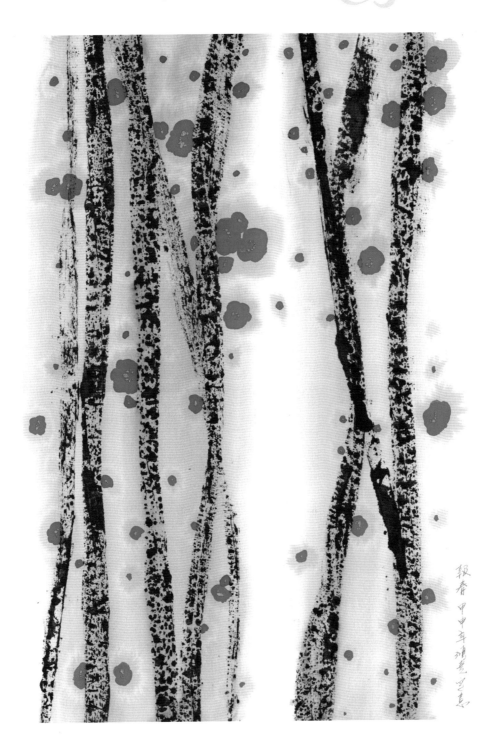

波中輕翎

◎優美的色線

　　當我們將物體抽象化，讓思考與想像簡化為單純的幾何型態或線條時，眼前的事物形象在構圖時就更容易表達和定位，圖畫中的線是形象的基礎，「他」的存在往往可寫實、可抽象，各種不同的線在人的視覺和心理上常常埋藏著不同的情感。線的表現和組合型態關係著畫面的節奏和韻律感，繪者常藉由此一藝術形象的表達，得到結構統一和整體關係；而這樣的一個形式手段我稱之為「布局」，也就是構圖概念。

　　寫意的垂柳和白鷺鷥是表現線條的最佳題材，利用不同的曲線姿態，以活潑輕快的筆調強化柳條與白鷺鷥的律動感，尤其在寫意的作品裡，為了增加春意盎然的意境，線的表達形式就更顯重要了。

◎準備用具

1. 彩色墨水

2. 法國Canson設計紙

3. 水彩筆

4. 吹風機

5. 紙膠帶

6. 白色廣告顏料

7. 美工刀

◎示範作品：波中輕翎

　　此圖以寫意的造型和色彩呈現，所以單純的線形是主要手法，繪畫時柔美的曲線是必須事先加以設計規劃；尤其應注意兩點：（一）柳條與微風的關係、（二）白鷺鷥細長脖子的曲線，畫者在此兩處應更用心描繪表現寫意之趣。

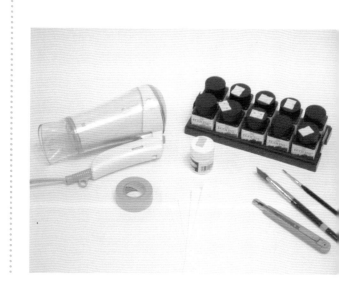

步驟 1

繪製草圖。

步驟 2

用紙膠帶將白鷺鷥的身體遮蓋住,並且貼上畫面四周。

步驟 3

用美工刀刻劃白鷺鷥身體外形,並撕下身體以外多餘的紙膠帶。

步驟 4

沾清水刷濕畫面。(注意:畫面的四邊不可積太多水分。)

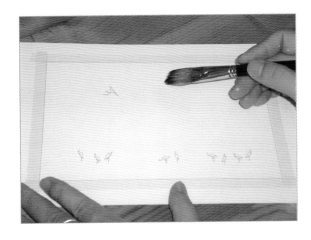

沾翠綠色墨水，先由畫面的中間處左右來回刷染。（注意：不可從山頂或山下處開始刷染，避免顏料暈染快速無法控制而侵染至天空和河面。）

刷染畫面的中段以後，再往上刷出山形；往下刷至白鷺鷥即可。（注意：必須留下天、地空間。）

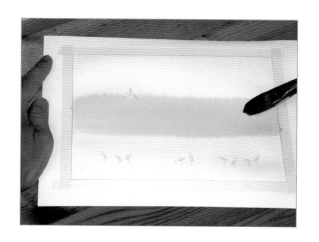

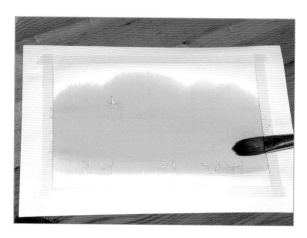

用吹風機盡快吹乾。

沾深綠色墨水，用三號或二號細水彩筆畫柳線。

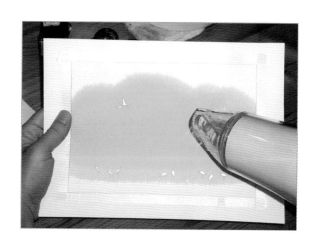

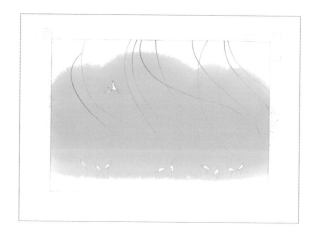

步驟9

畫上柳葉。

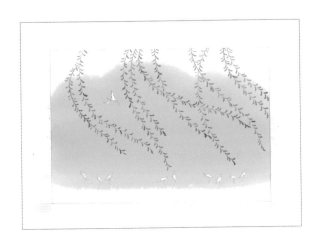

步驟10

完成垂柳並吹乾。

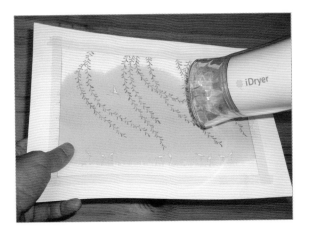

步驟11

去除白鷺鷥身上的紙膠帶。

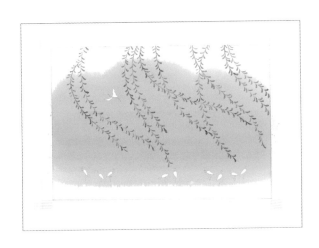

步驟12

沾取白色廣告顏料，畫出白鷺鷥的頭頸線和腳線。

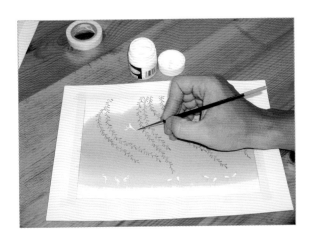

完成。

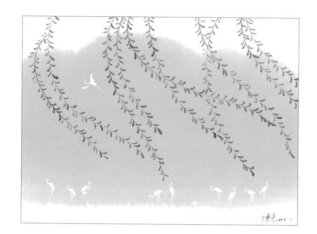

作品賞析

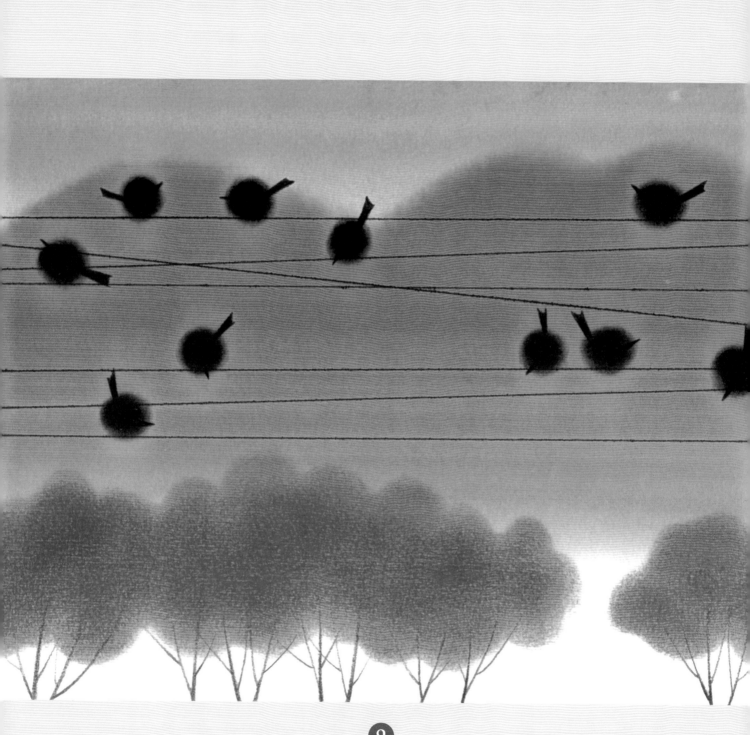

嘰嘰喳喳

◎插畫中的趣味造型

簡單易懂的趣味造型是插圖裡常見的表現手法，畫者如果能適當的利用各種繪畫材料製造特殊質感，畫面的呈現會有更多不同的感受和樂趣。

畫插畫的樂趣在於可以天馬行空的幻想，可以用盡各種意想不到的素材，甚至可以拋開傳統的束縛創造一個全新的表現技法，讓自己和觀賞者都能隨著畫面的變化，感受也隨之不同，尤其插畫家所設計的特殊造型是最容易牽動觀賞者的視覺感受，即使是採用最簡單的技巧和素材，只要表達得宜，也常令人會心一笑，趣味無窮。

繪本插畫家最善於編織喜怒哀樂的夢，也是童趣的製造者，畫者輕鬆的手法讓畫面活潑生動，引領大人、小孩一同進入故事情節，無論結局如何，畫家筆下的主角和場景往往是大、小朋友最常留戀回顧

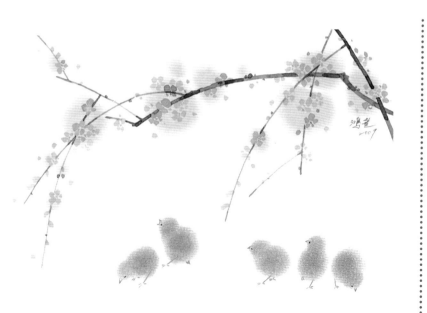

的地方，現在，讓我們一起來試試簡單的

趣味插畫。

◎示範作品：嘰嘰喳喳

此圖的繪製材料除了彩色墨水之外，

還須配合粉彩的應用，尤其應注意電線上

的小鳥；在沾取粉彩塗抹之前應先修剪指

甲，避免因指甲太長而無法使用指尖，造

成小鳥塗抹後的體型太大而顯得臃腫。

◎準備用具

1. 彩色墨水

2. 法國Canson設計紙

3. 水彩筆

4. 吹風機

5. 紙膠帶

6. 粉彩

7. 美工刀

8. 棉布

9. 黑色細簽字筆（鋼珠筆）

10. 素描噴膠

11. 尺

12. 色鉛筆

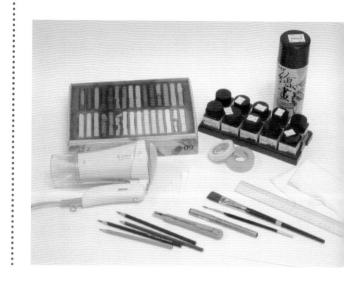

步驟 **1**

將畫面四邊貼上紙膠帶，沾清水刷濕畫面。（注意：畫面的四邊不可積太多水分。）

步驟 **2**

沾銘黃色墨水刷染上半部。

步驟 **3**

在銘黃色墨水未乾前沾橘色墨水，在畫面中段隨即刷出遠山。

步驟 **4**

用吹風機吹乾，完成底色。

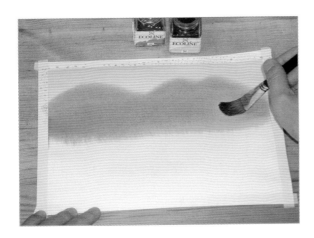

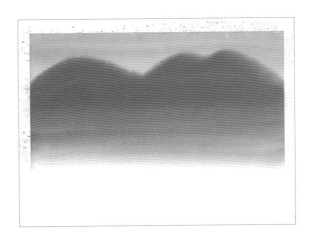

步驟

用細簽字筆畫出電線。

步驟

畫電線時應注意不可排列整齊，間距大小應有變化。

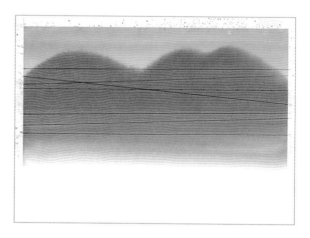

步驟7

用棉布將食指緊緊包住，指尖平整不可有皺紋。

步驟8

用指尖刷取黑色粉彩。

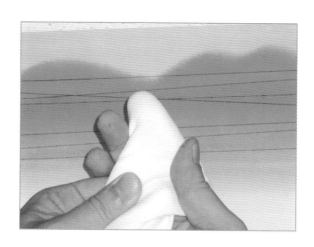

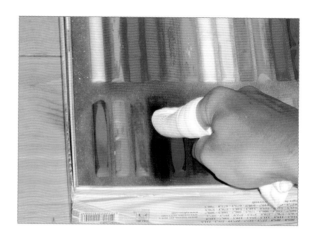

步驟 9

指尖垂直壓在線上，定點左右旋轉，製作小鳥的身體。畫面如有多餘的粉末，應隨即將粉末彈掉，以免弄髒畫面。

步驟 10

小鳥的分布應有聚有散，避免排列整齊。

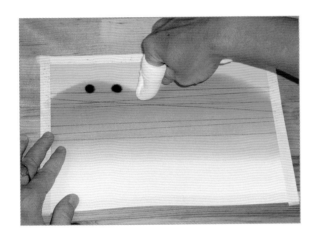

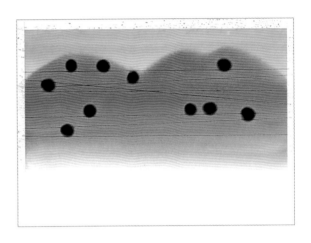

步驟 11

用黑色色鉛筆畫上小鳥的嘴和尾巴。

步驟 12

再用棉布刷取紅色粉彩，塗抹遠樹，（注意：樹形應有高有低）樹幹和樹枝用咖啡色色鉛筆勾畫。

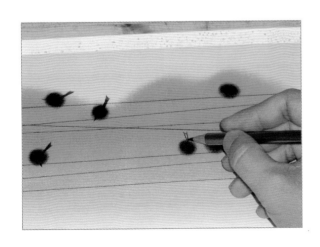

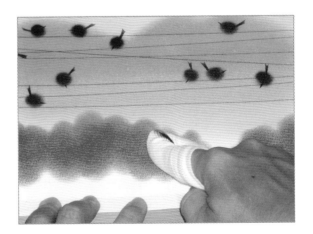

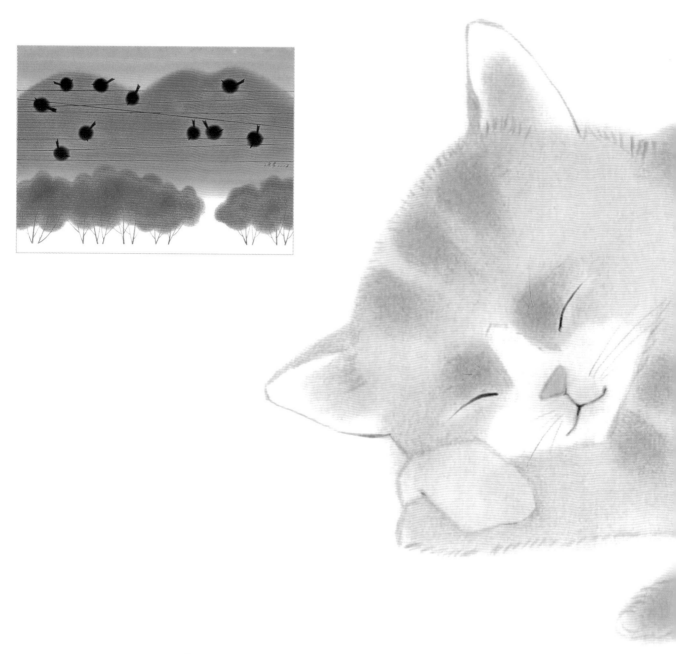

作品賞析

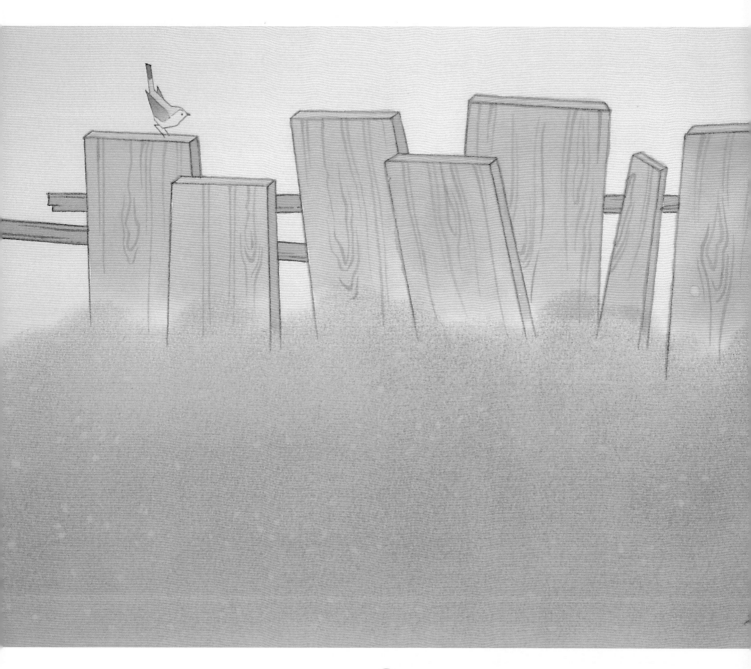

村情野趣

◎平凡之美

　　插畫的創作形式是非常自由的，可平凡、可華麗，而簡約平凡的
題材如果運用得當，其故事張力絕不亞於複雜華麗的構圖，有時畫面
的單純化更凸顯現代感與設計性，即使簡單的題材也不失其美感。

　　當我們靜下心來細細品味生活周遭的一切景物時，發現美的事物
不僅僅是新穎、豔麗而已，我覺得

平凡與謐靜之美也常常令人心動，

尤其偶然驚見牆角邊開著不知名的

小花、野地裡散落的石頭與落葉，或是綿綿細雨中四處停留的水珠，
一幕幕平凡無奇的畫面，卻都呈現出自然環境與強韌生命力相互共存
的歲月之美。

　　野趣，是一張平淡無華的教學畫面，草叢裡散布著點點小黃花，
廢棄的朽木圍牆上不知從何處飛來一隻小鳥，愣頭愣腦的東張西望

也不知道牠又將飛向何處，畫面雖然簡單但卻又不失童趣，我想這就是自己心中的「平凡之美」吧！

◎示範作品：村情野趣

野趣的繪製過程應要特別注意木板與草叢的關係，尤其木板顏色的染法，不可出現木板底部的邊線，木紋的線條必須纖細、自然、避免粗糙感。最後用粉彩推出點狀小黃花時，應注意粉彩與畫紙的角度和方向。

1. 彩色墨水
2. 法國Canson設計紙
3. 水彩筆
4. 吹風機
5. 紙膠帶
6. 粉彩
7. 調色碟
8. 棉布
9. 素描噴膠

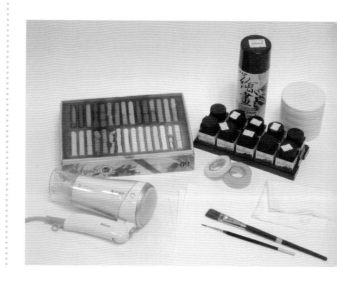

步驟

步驟 1

草圖。

步驟 2

將畫面四邊貼上紙膠帶，沾清水刷濕畫面，在木板以下染綠色。（注意：綠色應由下邊開始左右橫刷上色。）

步驟 3

將畫紙上下反向拿高略呈傾斜，沾清水塗濕木板正面。（注意：水分不可太乾。）

步驟 4

在木板三分之二高處染上木板底色（土黃色＋少許咖啡色＋少許綠色）由上向下塗滿，讓顏色向下流到底邊，如果底邊積太多墨水，用水彩筆慢慢吸除。

步驟5

依序將每塊木板上色。（注意：如遇有相鄰的木板應先完成一塊，待吹風機吹乾時才能再畫另一塊木板。）

步驟6

木板底色的墨水再加少許咖啡色，塗染側面與橫向木頭。（注意：木板側面上色的方法如步驟4。）

步驟7

將畫紙轉正，用小號水彩筆畫出木紋。（注意：木紋顏色同步驟6或再加少許咖啡色。）

步驟8

完成木板圍牆，用淺藍和深藍二色分別將鳥完成。

用棉布將食指緊緊包住，指尖需平整不可有皺紋。

擦取綠色粉彩。

塗擦綠色草叢。（注意：在木板與草叢交接處，手指應用畫圓形的方式塗擦，讓粉彩呈現高低不規則狀。）

取黃色條狀粉彩，利用粉彩前端的邊緣往前推出點狀。（注意：粉彩不可推的過長，也不可偏左或偏右，以避免出現線形。）

步驟 **13**

噴保護膠，完成。

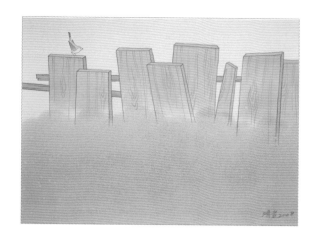

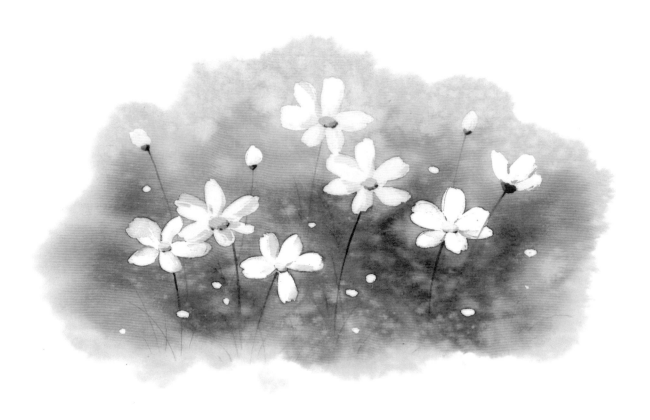

作品賞析

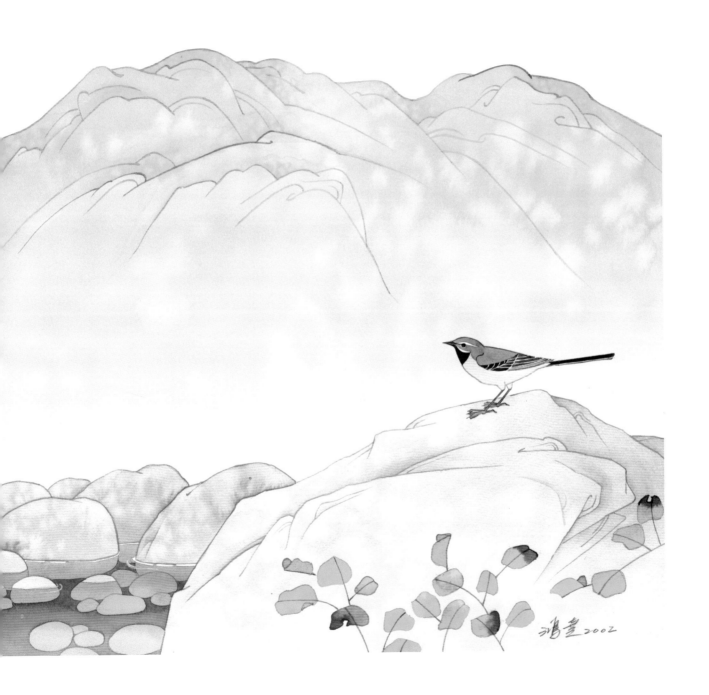

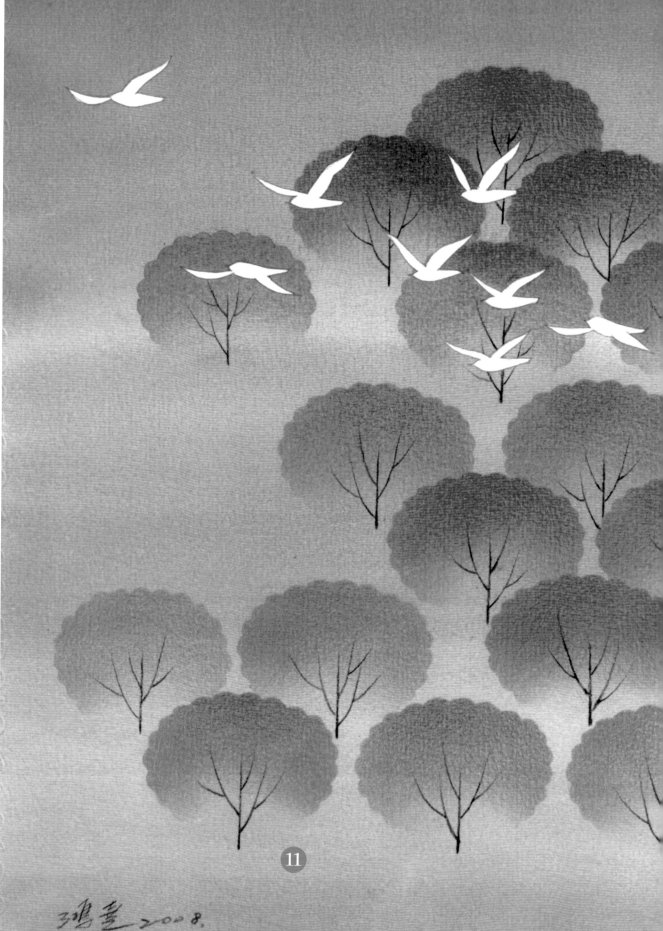

11

靜謐山林

◎林間靜野

　　山與林是每個人心中最熟悉的自然環境，廣闊的山野林間有時清翠碧綠、清爽宜人，有時雲霧縹緲瀰漫著山嵐水氣，謐靜中蘊含著生生不息的山林律動，因此，這也常常是忙碌的現代人假日出遊紓解壓力的最佳鬆弛劑。

　　我常喜歡將山林間染上一層夢幻的寶藍色，一個神秘又美麗的藍色，讓空氣凝結在畫面中，尤其當藍色的彩墨與粉彩相互結合而呈現的迷濛感更是這次插畫示範的重點，這種同色系的色彩應用是插畫創作與教學中較為常見的練習手法，又如要營造一個優雅柔媚的氣氛時，同色系的層次表現更能發揮得淋漓盡致，此時也就更凸顯色彩的重要性了。

　　林間靜野的題材雖然常見，畫面構圖與色彩的呈現也變化多端，但大自然的美始終不變，無論畫者運用多少想像力與技術，我還是認

為只有美麗的自然環境才能激發出動人的創作。

◎示範作品：靜謐山林

此圖中山林與鳥的造型簡單易懂，因此色彩的調合和層次更顯重要，其中尤須特別注意粉彩在擦抹樹林時深淺的控制與樹林的分布位置應避免整齊呆板。

◎準備用具

1. 彩色墨水

2. 法國Canson設計紙

3. 水彩筆

4. 吹風機

5. 紙膠帶

6. 粉彩

7. 美工刀

8. 棉布

9. 素描噴膠

10. 描圖紙

11. 色鉛筆

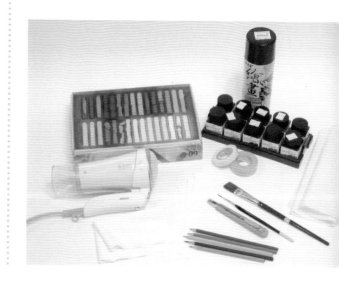

步驟 1

草圖。

步驟 2

準備一張描圖紙,畫出橢圓樹形,再用美工刀沿線割出樹形板備用。

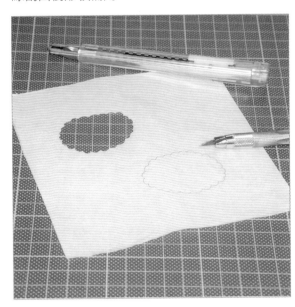

步驟 3

用1cm寬紙膠帶貼四邊,再用2cm寬紙膠帶貼鳥。

步驟 4

用美工刀輕刻出鳥的形狀後,去除多餘的紙膠帶。

步驟 5

刷濕畫面後，沾取寶藍色墨水左右來回橫刷。

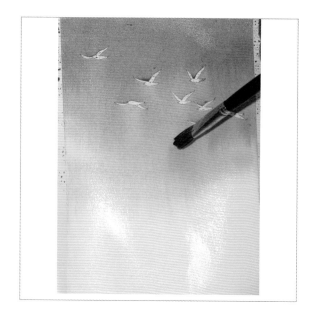

步驟

完成全張底色。

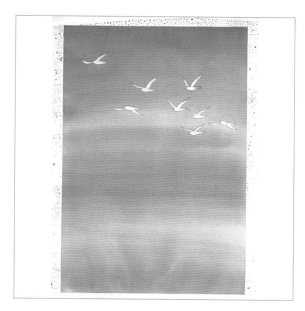

步驟 7

一手食指緊包棉布後擦取藍色粉彩（注意：顏色需比底色更深），另一手緊壓住樹形描圖紙。

步驟 8

由邊往內（中心）刷抹，樹形的下方不刷粉彩。

步驟9

完成第一棵樹。

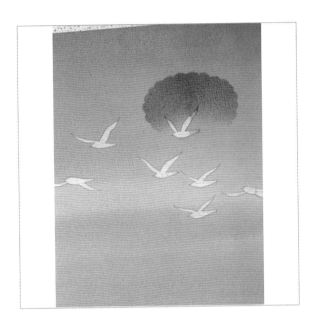

步驟10

依序由上而下一棵一棵樹的完成。

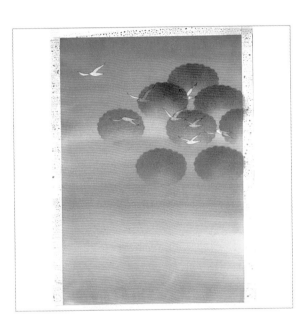

步驟11

完成樹林,並噴上粉彩保護膠。

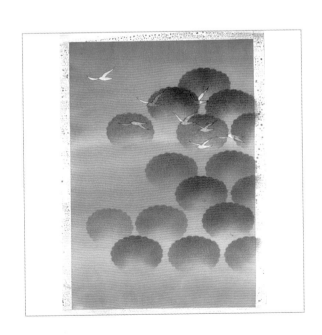

步驟12

取深藍色或黑色色鉛筆畫出樹幹。(注意:色鉛筆需削尖。)

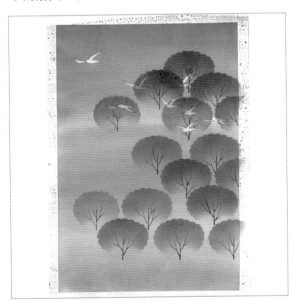

撕去鳥和四邊的紙膠帶，完成。

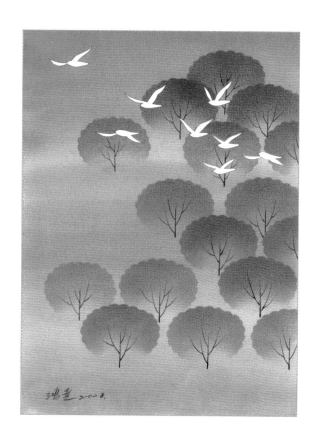

作品賞析

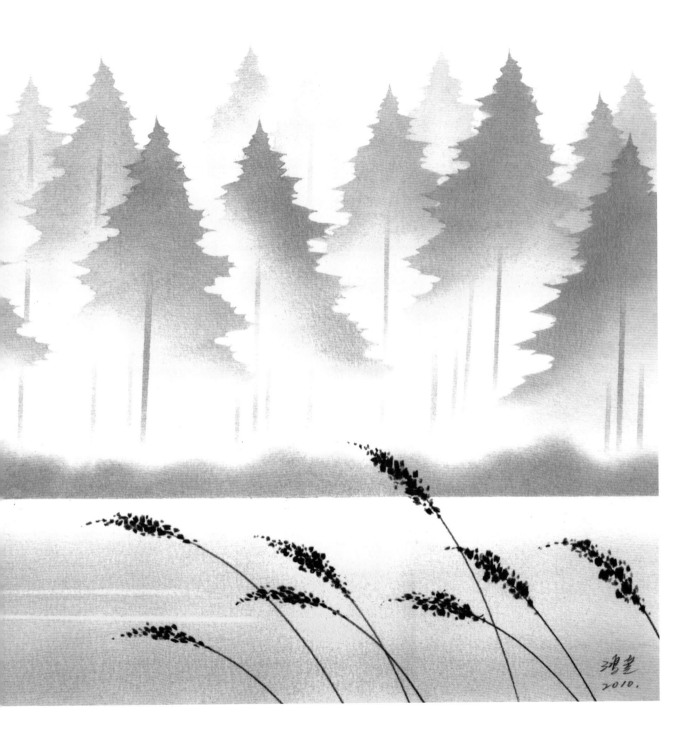

鴻筆
2010.

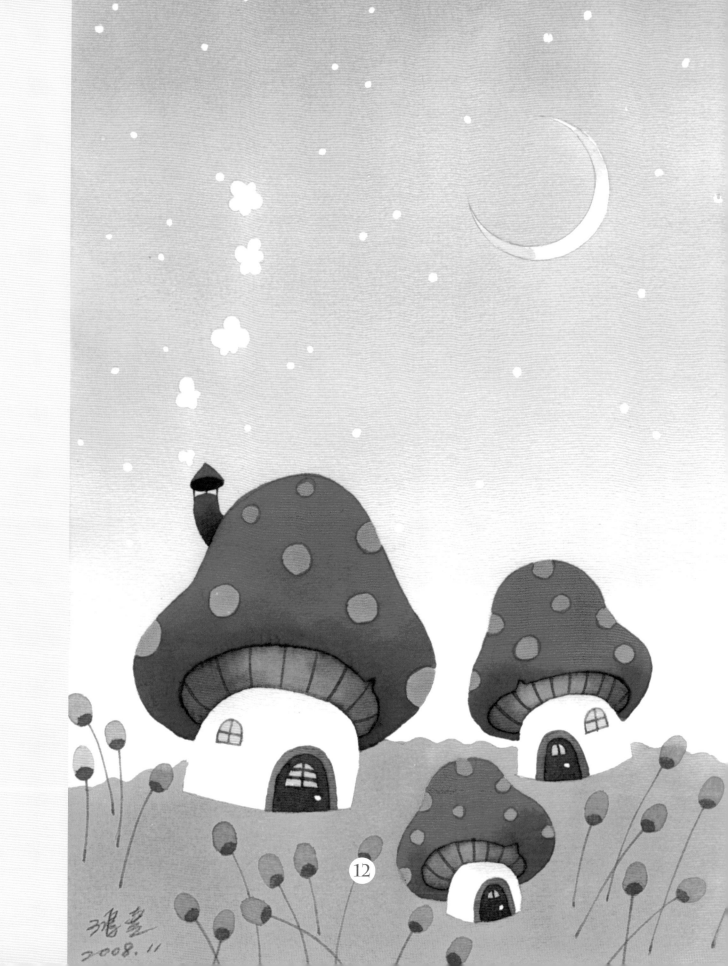

12

童話世界

◎純真夢幻的童話氛圍

　　童話故事書裡最常吸引小朋友的畫面，就是那如夢似幻的繽紛童話世界，蘑菇屋和小精靈的故鄉是大家所熟悉的場景，這種如同遊樂園般的畫面，無論世界哪個角落永遠都是小朋友的夢與幻想。

　　繪製童話故事的插圖，我覺得除了要有豐富的想像力外，還要有一顆懷抱著夢想的赤子之心，因為在童話的世界裡是不需要成人世界中的合理性及煩惱，尤其當畫面中充滿美麗的色彩和歡樂，甚至在畫家的巧妙安排中隱藏著些許小秘密和即將發生的故事，讓小朋友的目光慢慢的靠近書本的每一個角落，期待著下一頁帶來的驚喜，我想這應該就是繪本插畫家內心最大的喜悅。

　　童話故事的插圖繪製，除了可愛生動的造型外，色彩的配置也是非常重要，尤其低年齡幼兒的故事繪本裡，色彩的吸引力是很重要的關鍵，而中、西方童話寓言故事因環境與傳統的不同，呈現的感受也

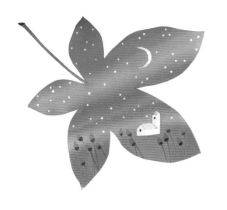

大大不同，但吸引大人或兒童好奇心的表現張力卻是一樣的，所以無論童話或寓言故事絕不是只屬於小朋友的專利，大人的世界更應該懷抱夢想和好奇心，因為未來是因夢想而實現。

◎ 示範作品：童話世界

此圖色彩豐富，在繪製上色時應先由淺色完成後，再逐一分別染上深色，而且畫面需保持乾淨，讓每一種色彩都豔麗分明。彩色墨水因具有高彩度、高明度的特性，所以繪製此類插圖極為適合。

◎準備用具

1. 彩色墨水

2. 法國Canson設計紙

3. 水彩筆

4. 吹風機

5. 紙膠帶

6. 白色廣告顏料

7. 美工刀

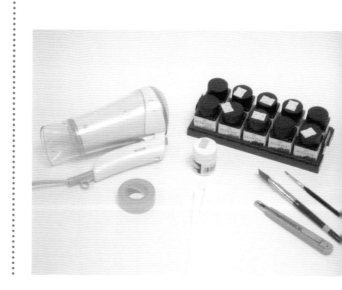

步驟 1

草圖。

步驟 2

用紙膠帶貼圖框四邊。用寬紙膠帶貼上月亮及白煙,用美工刀沿線刻劃後,去除多餘紙膠帶。

步驟 3

沾清水,將畫面全部塗濕。(注意:畫面要全濕但不可積水。)

步驟 4

先在畫面中間染淺粉紅,再染畫面上方的淺紫色。(注意:換色時須先洗筆,擦乾後再沾取墨水。)

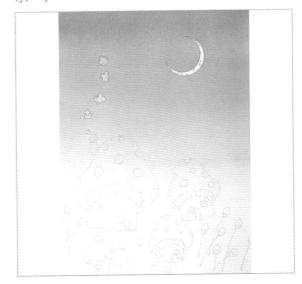

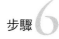

步驟 5

用吹風機吹乾底色後，去除月亮和白煙上的紙膠帶。

步驟 6

先將白牆塗上清水，再將牆上方染上淺灰色，以吹風機吹乾。

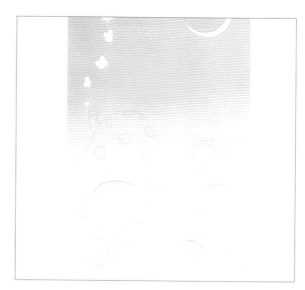

步驟 7

將月亮、蘑菇屋上的圓點和窗戶，分別塗上黃色和橘黃色墨水。

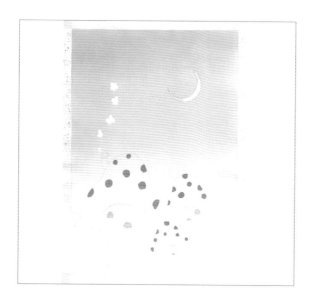

步驟 8

用淺粉紅色由左至右塗滿土地，以吹風機吹乾。

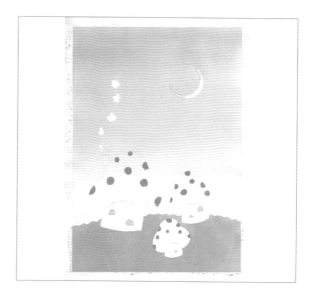

步驟9

將咖啡色或茶色塗在屋簷下，再用土黃色畫門框，以吹風機吹乾。

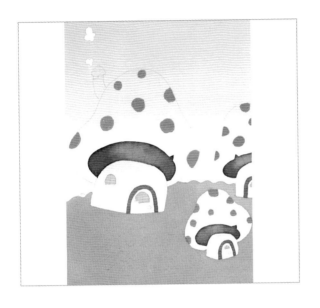

步驟10

沾取大量的橘紅色墨水由上至下塗滿屋頂，趁橘紅色未乾時，沾取少許深紅色或咖啡色染入屋頂下方，再以吹風機吹乾。

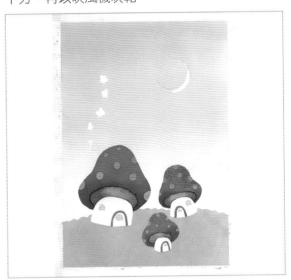

步驟11

用深咖啡色塗門以及窗戶和屋簷下的線。

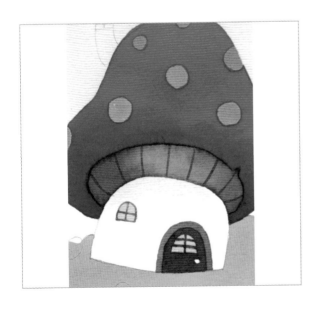

步驟12

沾取深紅色墨水塗煙囪，以吹風機吹乾後，再用黑色墨水塗煙囪蓋內面。

步驟 13

用淺紫色和深紫色分別畫上花苞和花梗。（須待
淺紫色乾後，才可塗上深紫色花梗）

步驟 14

沾取白色廣告顏料點上星星，完成。

作品賞析

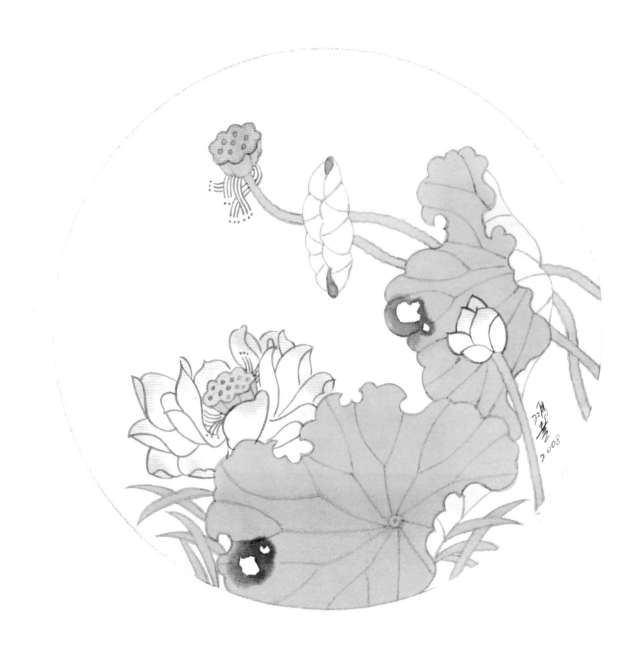

荷風媚影

◎中西融合畫荷花

　　荷花一直是大眾喜愛的花卉之一，由於花朵姿態典雅、花色柔美，自古即被視為純潔吉祥的象徵，歷代藝術名家與詩人以荷花為創作題材更是不勝枚舉，所以畫荷、詠荷也似乎是東方美學中最令人熟悉的藝術創作。

　　彩色墨水是插畫創作中常用的材料，它可嬌豔、可柔美，色彩清透明亮不易褪色，是非常適合彩繪花卉的插畫顏料。而這次荷花的插畫示範，我嘗試採用國畫的白描和構圖，結合西方的材料和技法，希望讓畫面有別於傳統且有新的感受，尤其以現代插畫為主軸的繪本插畫來說，黑白水墨的呈現似乎不能滿足青少年的閱讀樂趣，但儘管如此，繪本插畫中的表現技法，我認為除了應用西方水彩的特性與變化外，應結合東方水墨的神韻，讓畫面不只是花卉的形貌描寫，更重要的是透過構圖的取捨，表現出它的丰姿搖曳、清香宜人，如此才能在

傳統與現代中尋求新意，讓插畫的表現形式創造出新的繪畫效果。

◎ 示範作品：荷風媚影

此圖應注意線條的描繪，雖然色線可以有深淺不同的表現，但應盡量保持線描方向順暢和一致性；枝幹的水波型邊線是另一種呈現的手法，可供參考選擇。

◎準備用具

1. 彩色墨水
2. 法國Canson設計紙
3. 水彩筆
4. 吹風機
5. 紙膠帶
6. 美工刀
7. 調色碟

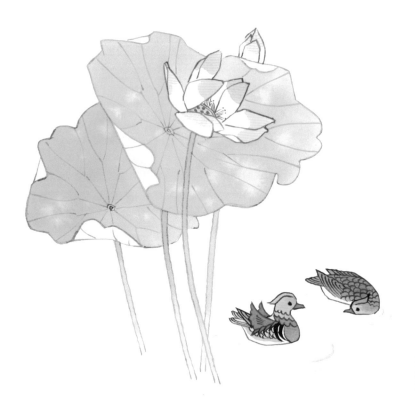

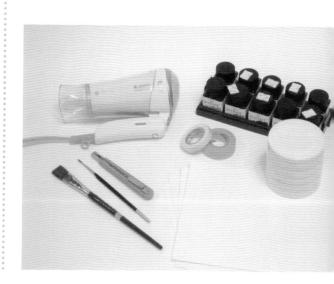

步驟

草圖，紙膠帶貼在葉與莖的邊界，用美工刀沿邊線刻劃，去除圖內的紙膠帶。

步驟2

將盛開的荷花左側花瓣先塗上一層水，再用粉紅色墨水點染花瓣的尖端。

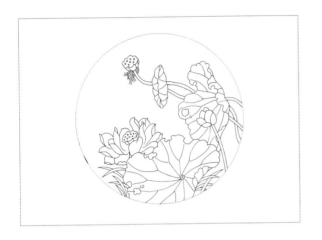

步驟3

荷花的右側花瓣與步驟2相同。

步驟4

完成步驟2、3並用吹風機吹乾，再染中間的單一花瓣。

染圖右側花苞，完成後用吹風機吹乾。

沾少許綠色和藍色加入清水，調稀成淺藍綠色，將荷葉背面塗滿。

沾淺綠色塗蓮蓬上面。

用翠綠色塗染荷葉的正面，荷葉的破洞邊染少許土黃色。（注意：染土黃色時，應在翠綠色未乾之前完成。）

步驟9

步驟8完成後應用吹風機吹乾才能塗染另一片荷葉。

步驟10

用相同的綠色完成蓮蓬的側面、莖、草。

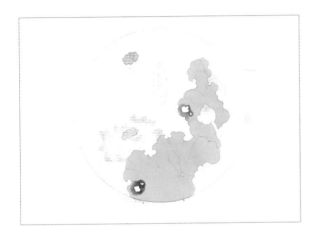

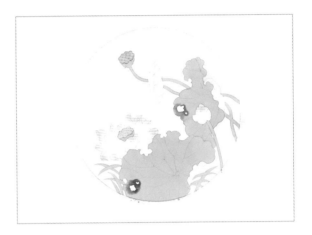

步驟11

用小號筆沾少許土黃色勾描荷花的邊線。

步驟12

花蕊用銘黃色畫線。

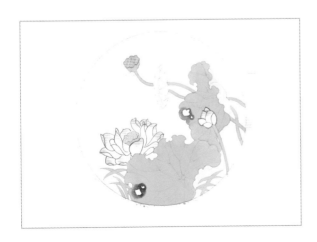

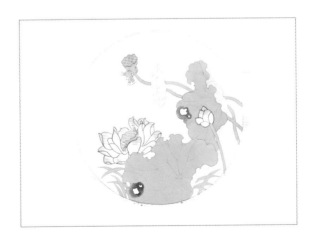

步驟 **13**
用較深的綠色勾描荷葉、莖、蓮蓬、草。

步驟 **14**
完成。

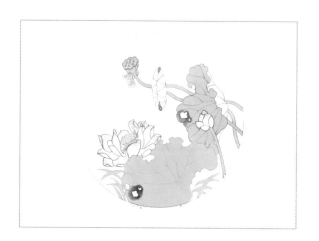

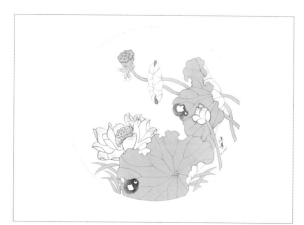

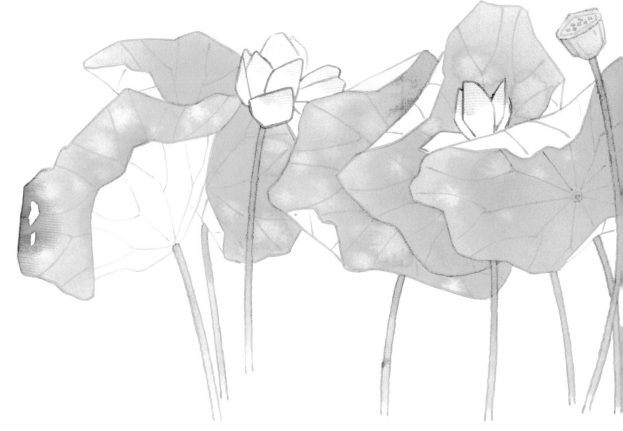

作品賞析

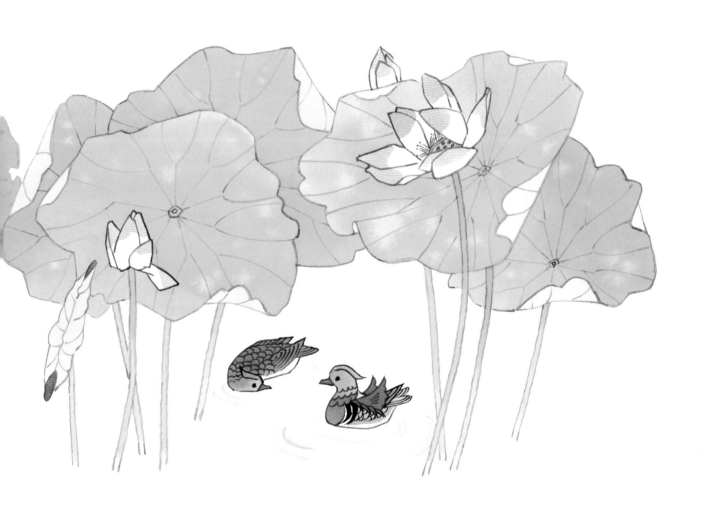

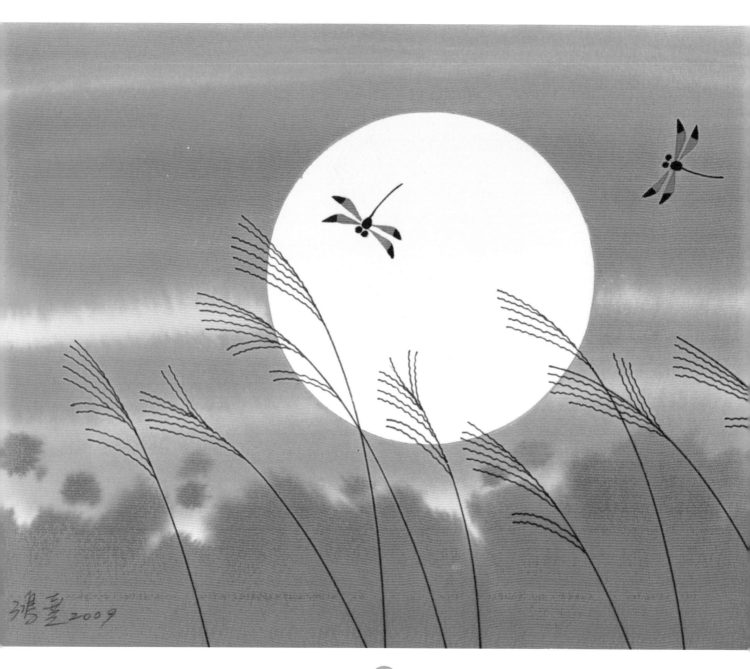

鴻臺 2009

夕照蜻蜓

◎紅蜻蜓的天空

　　落日、荒草與蜻蜓，這是一個許多人熟悉的畫面，小時候在蘭陽平原的鄉野間，光著腳丫追逐蜻蜓的童年回憶歷歷在目，在繪本的世界裡插畫家的童心也常常隨著兒童時期的經歷一一呈現，所以插畫的表現已不只是故事的表達，有時也是創作者心中美麗的回憶。

　　紅蜻蜓的天空，是一張以橙色調為主的畫面，同色調的設計是這張畫面的主要表現手法。暖暖的落日與荒野，讓時間與空間更顯現出秋天午後時分的悶熱與慵懶，紅蜻蜓隨著微風在熱氣中穿梭與舞動的芒草相互輝映著，這個畫面雖然平淡無奇，

但卻是我年少時最常遇見的場景，尤其在這午後烈日當空，大人們農忙後午休時，這一大片熾熱的荒野間是我們小朋友呼朋引伴集合撒野的秘密場所。就插畫來說，畫出童年與回憶只是一種創作，但是對插畫家而言卻是感動的，所以我認為學習插畫的同學們，在插畫的繪製過程中，除了熟練的技法外，也應要加入自己的感性與情感元素，讓畫面不再只是畫面而已。

◎ 示範作品：紅蜻蜓

此圖的繪製應注意步驟的前後，尤其寬紙膠帶的黏貼應避免過度用力，畫芒草前建議在其他紙張先行練習，待稍熟練後再畫至圖面上。

◎準備用具

1. 彩色墨水
2. 法國Canson設計紙
3. 水彩筆
4. 吹風機
5. 紙膠帶
6. 美工刀
7. 曲線板
8. 代針筆

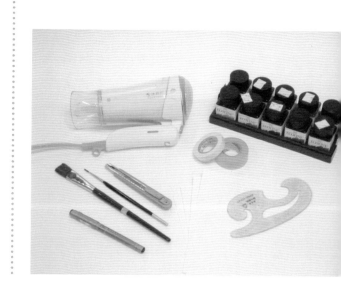

步驟 1

草圖。

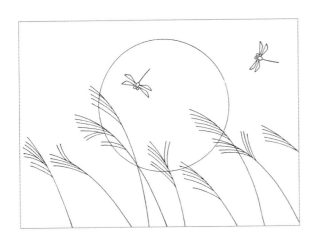

步驟 2

用清水將畫面刷濕。

步驟 3

沾少許黃色染太陽上半部,再用吹風機吹乾。

步驟 4

用寬紙膠帶貼滿太陽(注意:不可用力壓貼),再利用美工刀沿邊刻劃後,小心撕去多餘紙膠帶。

步驟 5

先用清水刷濕畫面，再用橘黃色和橘色先後左右橫刷畫面。（注意：應保留筆觸。）

步驟 6

趁橘黃色未乾前，沾少許紅色點染太陽下方，完成後用吹風機吹乾。

步驟 7

小心的撕去太陽上的紙膠帶。（注意：速度應緩慢，避免撕破畫面。）

步驟 8

沾少許紅色畫蜻蜓翅膀，完成後用吹風機吹乾。

步驟 9

將翅膀的前端和身體畫上黑色,完成後用吹風機吹乾。

步驟 10

用黑色簽字筆或0.3代針筆配合曲線尺,畫出芒草枝稈。

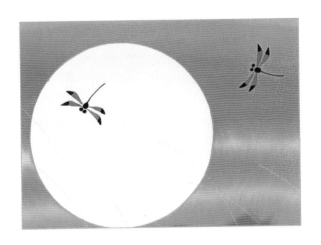

步驟 11

畫芒草枝稈時,應由圖面右側畫至左側,避免曲線尺壓在未乾的線上,完成後用吹風機吹乾。

步驟 12

畫芒花時,黑線應呈現水波紋,排列應自然。

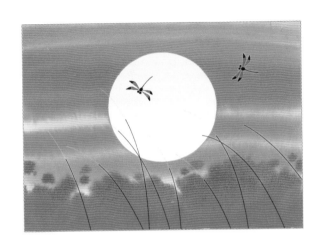

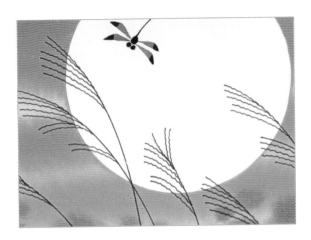

步驟 13
完成。

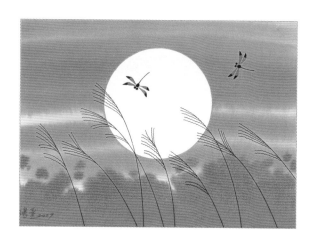

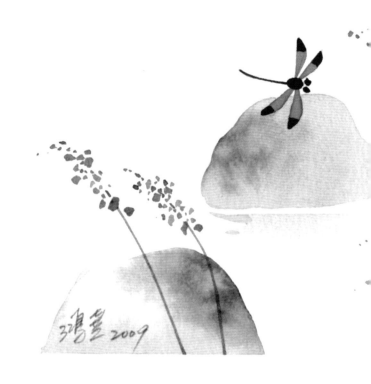

作品賞析

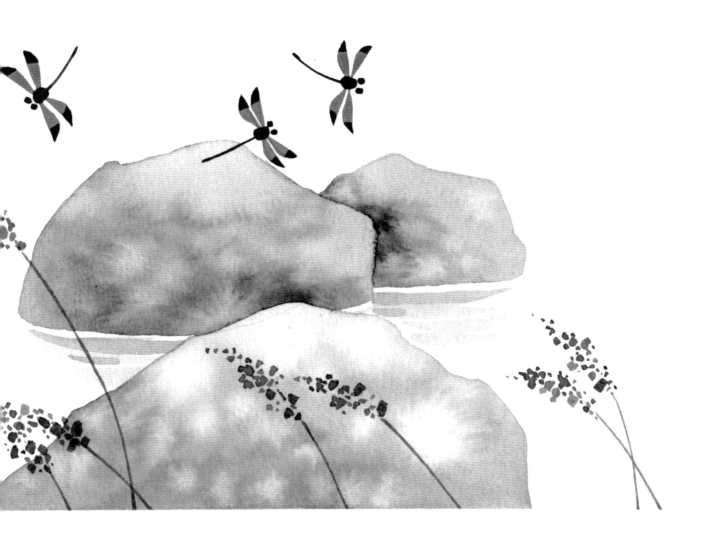

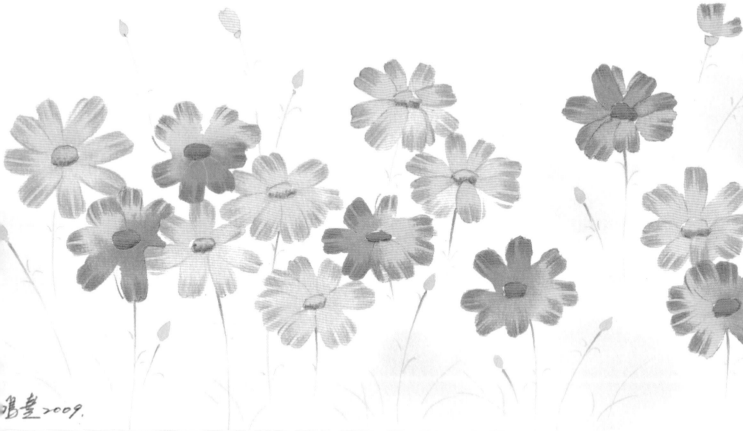

鳴皇2009.

菊舞飄香

◎舞動的波斯菊

　　花卉是學習插畫過程中最常見的題材，無論是寫實或是寫意，花卉始終是學習者最容易接受和表現的對象，尤其波斯菊是一種令人感覺美麗又浪漫的花種，當花朵盛開時，它就如少女般的可愛、清新，在微風中搖曳生姿、嬌而不俗，偶然遇見時總是駐足許久的多看它幾眼。在插畫創作中，波斯菊一直是我最常安排入畫的題材，也是我在插畫教學中最受同學喜愛的課程之一，我常選擇不同素材畫波斯菊，例如：水彩、彩色墨水、色鉛筆、點畫、版畫……等等，不同素材和技法也讓畫面產生不同的美感，即使是畫裡的襯景配角波斯菊，它隨風舞動的身軀始終還是優雅迷人，而在許多繪本故事裡，也常常因有它的存在而更顯豐富和活力。

　　本次要介紹的波斯菊插畫技法，是以彩色墨水（或水彩）為主，色鉛筆為輔，表現的手法可單一使用彩墨，完成後花朵較為柔美輕

盈，透明性較高，或是再加以使用色鉛筆，加強花朵的寫實性，兩者呈現的方式雖略有差異，但各有美感，然而花卉的繪製技法不勝枚舉、難易有別，初學者不妨多加嘗試，感受不同技法所展現的效果。

◎ 示範作品：菊舞飄香

　　彩色墨水與色鉛筆原是不同屬性的繪畫材料，但在插畫創作裡卻可相互融合，而且能使畫面更細緻，增加質感。此圖色鉛筆的使用技法應注意二點：一、筆尖需刨尖，二、筆觸不可混亂，力量需適當控制，保持色鉛筆的順暢感。

◎準備用具

1. 彩色墨水（水性）
2. 紙膠帶
3. 調色碟
4. 吹風機
5. 水彩筆
6. 色鉛筆
7. 美工刀
8. 法國Canson設計紙

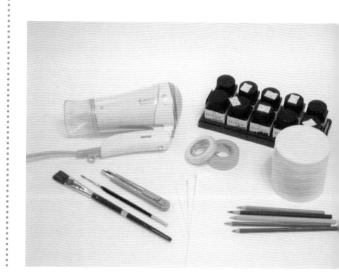

步驟 1

草圖，畫面四邊貼上紙膠帶。

步驟 2

用清水將畫面刷濕，並在花朵間染少許綠色。
（完成後用吹風機吹乾。）

步驟 3

準備淺粉紅色或橙黃色彩色墨水塗染花朵。

步驟 4

花朵上色時可單一花瓣上色，待乾後再上其他相
鄰花瓣。

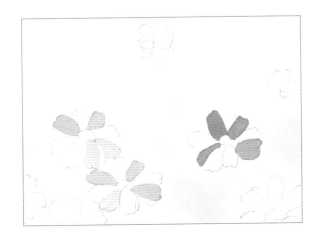

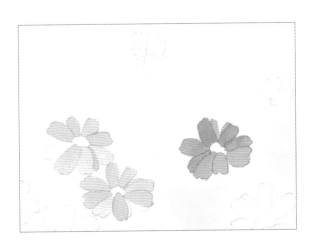

步驟 5

亦可全朵同時上色，待乾後再上其他相鄰花朵。

步驟 6

將花蕊與蜜蜂尾巴塗上黃色。

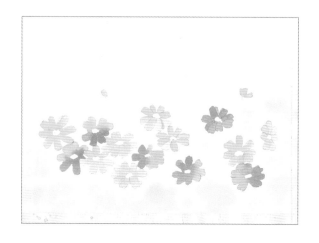

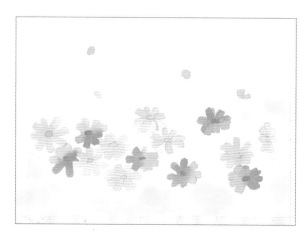

步驟 7

用小號筆沾綠色墨水畫花梗與花苞。

步驟 8

將小蜜蜂的頭、身體塗上深咖啡色，翅膀染少許淺灰色。

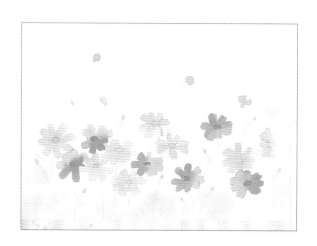

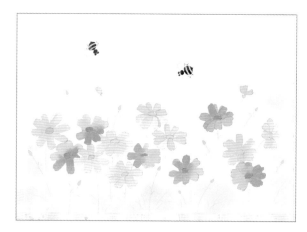

步驟 9

選擇比花朵顏色略深的色鉛筆，並刨尖筆尖。

步驟 10

由花瓣外邊往內撇，速度和力量須注意流暢感。

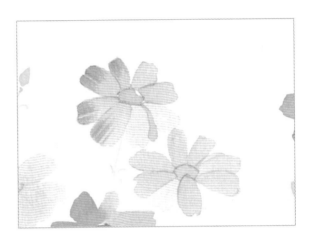

步驟 11

完成一瓣花瓣後再畫另一瓣花瓣，依序完成花朵。

步驟 12

用深綠色色鉛筆加強花朵下的花梗。（約1公分）

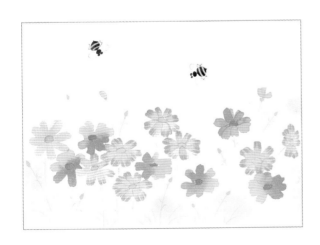

用橙黃色色鉛筆加強花蕊。

完成。

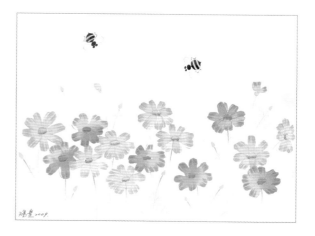

作品賞析

附錄線稿

學習者可自行影印放大，再描繪於畫紙上
臨摹練習。

甜美櫻桃（一）

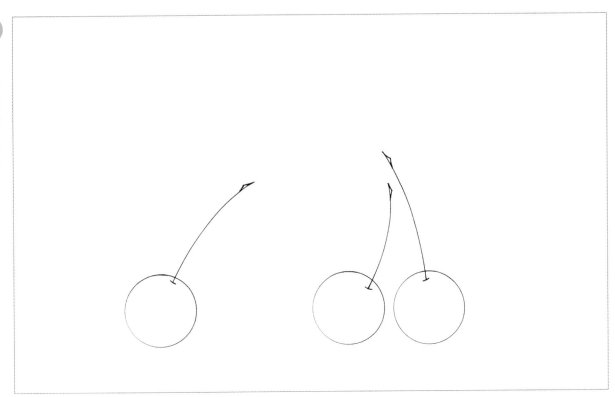

甜美櫻桃（二）

粉蝶戀花

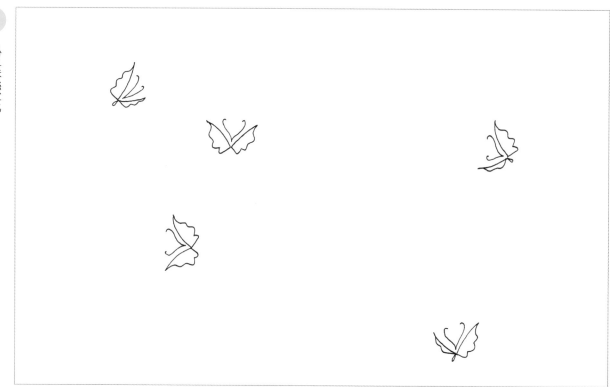

林木溪石

浪漫星空

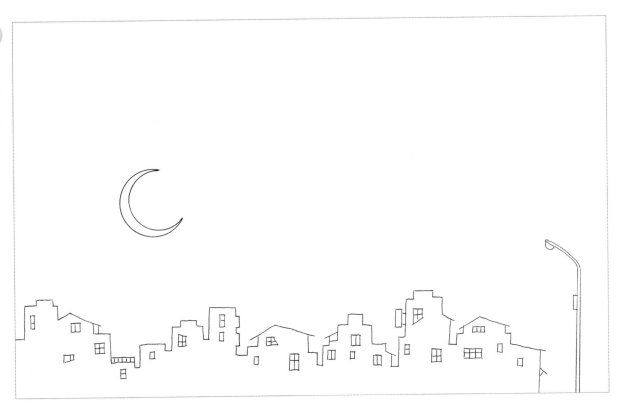

6

花團錦簇

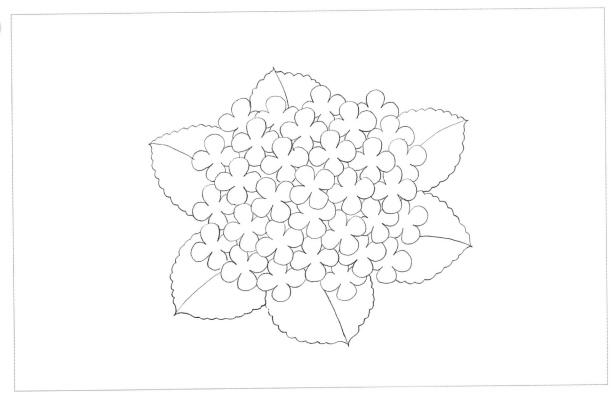

7

煙雨山城

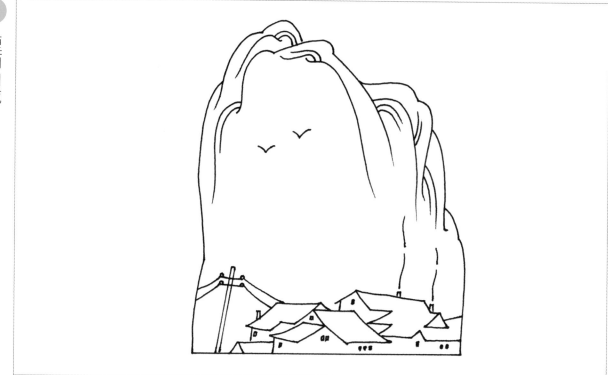

8

波中輕翎（一）

8　波中輕翎（二）

9　午睡的貓

村情野趣

⑪

靜謐山林

荷風媚影（一）

荷風媚影（二）

夕照蜻蜓

菊舞飄香（一）

菊舞飄香（二）

書名頁／瓶中梅

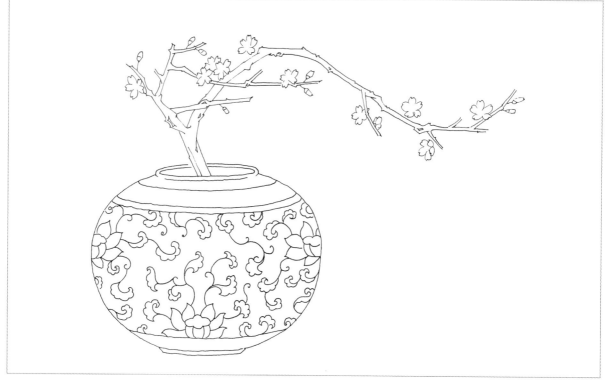

輕輕鬆鬆學會彩色墨水畫

2010年6月初版
2017年4月二版
有著作權・翻印必究
Printed in Taiwan.

定價：新臺幣390元

著　　　者	林	鴻	堯	
總　編　輯	胡	金	倫	
總　經　理	羅	國	俊	
發　行　人	林	載	爵	

出　版　者　聯經出版事業股份有限公司
地　　　址　台北市基隆路一段180號4樓
編輯部地址　台北市基隆路一段180號4樓
叢書主編電話　（02）87876242轉213
台北聯經書房　台北市新生南路三段94號
電　　　話　（02）23620308
台中分公司　台中市北區崇德路一段198號
暨門市電話　（04）22312023
郵政劃撥帳戶第0100559-3號
郵撥電話　（02）23620308
印　刷　者　文聯彩色製版印刷有限公司
總　經　銷　聯合發行股份有限公司
發　行　所　新北市新店區寶橋路235巷6弄6號2F
電　　　話　（02）29178022

叢書主編　黃　惠　鈴
編　　輯　王　盈　婷
校　　對　趙　蓓　芬
整體設計　陳　淑　儀

行政院新聞局出版事業登記證局版臺業字第0130號

國家圖書館出版品預行編目資料

輕輕鬆鬆學會彩色墨水畫／林鴻堯著．
　二版．臺北市．聯經．2017.04
　278面；14.8×21公分．
　ISBN　978-957-08-4928-8（平裝）
　[2017年4月二版]

　1.繪畫技法　2.插畫　3.水墨畫　4.粉彩畫

947.1　　　　　　　　　　　106004478